3分鐘超萌塗鴉畫起來

超可愛、超有料
簡簡單單直接畫

前言
Preface

鳥醬發現，簡筆畫雖然簡單，但很多人卻很難畫出可愛感。所以我們一直有個目標，就是讓大家都畫出不一樣、非常暖萌的簡筆畫，並透過畫畫放鬆心情！為了實現這個目標，飛樂鳥家的插畫師們真是絞盡腦汁，在每個細節處都注入滿滿的小心思和創意梗，最終才有了這本滿滿塗鴉的手繪書。

我們一直想做一本實用的、每一頁都能帶給讀者不同感受的素材集，而這本畫畫練習書絕對能帶給你驚喜。在這本書裡，有一看就懂的簡筆畫實用技法，獨家解析暖萌的秘密；有超全面的素材教學，你想畫的基本都能找到；有更多創意的小插畫，讓你能感受到塗鴉的美；最後還有手帳的繪製，讓你看到塗鴉的更多應用。

除了本書的繪畫練習，另外再提供 20 段影片教學（可至 http://books.gotop.com.tw/download/ACU083500 觀看），僅供購買本書的讀者參考使用。請放心大膽地下筆，相信跟著內容一步步學習之後，可愛有趣的塗鴉也能從你的筆下源源不斷地湧現！

目錄
contents

Chapter 1 可愛星球 生活指南

Chapter 3 邊吃喝 邊可愛

Chapter 2 超實用 裝飾元素

Chapter 4 與自然相遇的美好瞬間

Chapter 5 我的暖暖小日子

Chapter 6 去看看美麗世界吧

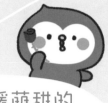

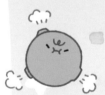

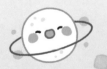

使用說明

嗨！我是初學簡筆畫的小白，將和你一起學習。

Chapter 1

趣味教學讓你掌握暖萌簡筆畫的訣竅。

Chapter 2

製作精美手帳不可缺少的裝飾元素。

Chapter 4

用畫筆繪製出大自然氣息。

Chapter 3

吃貨最愛的美食篇，讓你大開眼界。

Chapter 5

將日常生活中的小確幸記錄在紙上。

Chapter 6

邊走邊畫，發現旅途中的精彩瞬間。

Chapter 8

一年中最美好的日子都在這裡。

Chapter 7

為親愛的人畫幅精美畫像。

Chapter 9

運用前面學到的繪畫技巧，在手帳裡盡情創作吧！

Let's go!

我們將透過這些章節，完全掌握暖萌手帳簡筆畫的實用技巧，一起來吧！

Chapter

1

可愛星球生活指南

你知道嗎？讓筆下的形象變可愛是有訣竅的。這一章鳥醬將從最簡單的基礎開始，為你解析暖萌簡筆畫的秘密。

萌物語從這裡開始

可愛的簡筆畫有多種組成因素,首要的就是擁有好用的工具和了解造型的規律。

 ## 能畫出萌物的實用文具

實用的畫筆是畫出好畫的前提!

針筆(細簽字筆可替代):筆觸均勻一致,防水性強,且筆尖型號有多種選擇,能滿足不同的勾線需求。

細彩色筆:筆跡粗細恆定不變,色彩種類較多,價格不貴,但塗畫出來痕跡較重。

馬克筆:有軟頭和硬頭兩個筆頭,塗大色塊很勻稱,但容易透紙。

高光筆:白色的筆墨有高覆蓋性,能在深色上畫白色,一般用來繪畫細節。

色鉛筆:筆芯軟滑易著色,色彩的呈現飽和自然,可多層疊色不打滑。

多色中性筆:不僅筆芯的顏色可以自由挑選組合,下筆也不會滯墨,適合勾勒彩色的線條。

用點點玩出大創意

先來畫最基礎的點吧！

哼,這可不是單純的一個小點。

點而已,太簡單了吧?

點 = 裝飾元素

簡筆畫裡的點,可是非常好的裝飾元素呢!

將點元素按照不同的方式排列在一起,形成不同的分區,可以用來裝飾簡筆畫,或者將點元素按照一定的軌跡串聯,可以作為表示痕跡的符號。

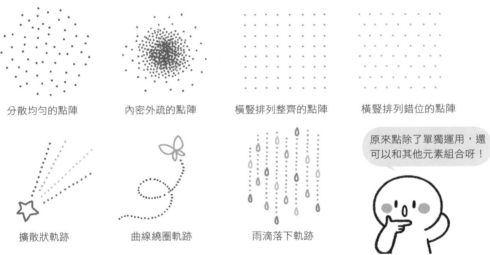

分散均勻的點陣　　　　內密外疏的點陣　　　　橫豎排列整齊的點陣　　　　橫豎排列錯位的點陣

擴散狀軌跡　　　　曲線繞圈軌跡　　　　雨滴落下軌跡

原來點除了單獨運用,還可以和其他元素組合呀!

試試用點元素來裝飾簡筆畫

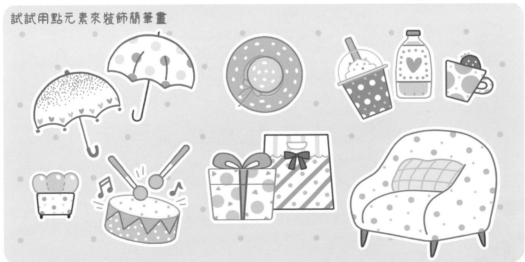

 一點一線的美麗裝飾

身邊很多形狀規則的小東西都能輔助畫線條,比如硬幣、會員卡、尺…等等。

想要畫出筆直的線條,手快是訣竅,不要猶豫停頓,速度快就對了。

你也可以慢慢畫,線條不直也沒關係,想要手繪感強的線條可以這樣畫。

起伏很自然呢。

鳥醬,我用線條畫圖形時,沒辦法一筆劃就畫好啊!

那就一段一段地畫,再填補空隙。

瞧,這樣有空隙的線條也不錯呢,靈活又透氣。

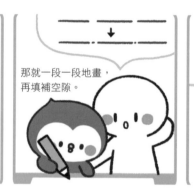

虛線

波浪線

繞圈線

轉折線

除了直線,還有很多有變化的線條,它們在簡筆畫裡既可以做裝飾,又能成為畫面的組成部分,非常實用。

幾何圖形也能萌萌的

很多人會覺得畫畫很難，不知如何下筆，但是你知道嗎，每個可愛的圖案，都可以從簡單的幾何圖形變化出來。

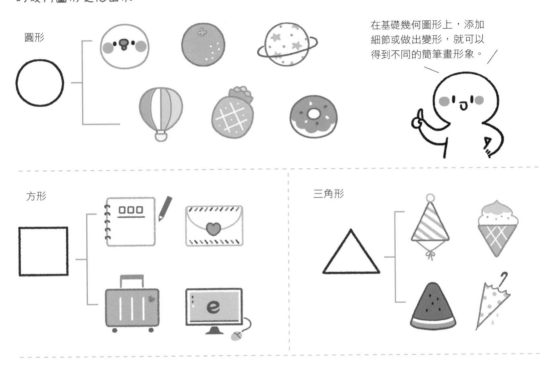

圓形

在基礎幾何圖形上，添加細節或做出變形，就可以得到不同的簡筆畫形象。

方形

三角形

遇到結構複雜的圖案也別怕，將它看成幾何圖形的組合，就能透過拆解的方式畫出來。

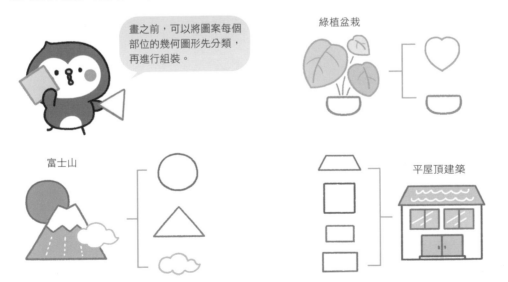

畫之前，可以將圖案每個部位的幾何圖形先分類，再進行組裝。

綠植盆栽

富士山

平屋頂建築

11

變萌必備的可愛標籤

簡筆畫想要畫得非常暖萌可愛不容易，無論是造型、細節還是配色都有講究，快來學習小訣竅，讓你畫出的圖就是比別人可愛一百倍。

我們都是圓圓的

鳥醬！為什麼我的畫總是不太可愛呢？

我看看，畫得有點太寫實啦…

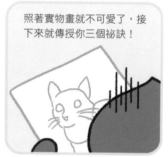

照著實物畫就不可愛了，接下來就傳授你三個祕訣！

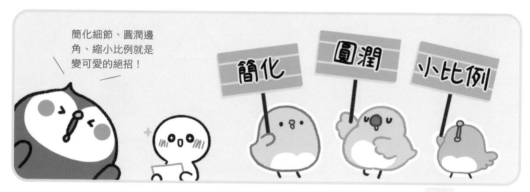

簡化細節、圓潤邊角、縮小比例就是變可愛的絕招！

簡化　圓潤　小比例

比較看看寫實的貓咪和萌化貓咪之間的區別吧！
對比一下，哪個更可愛呢？

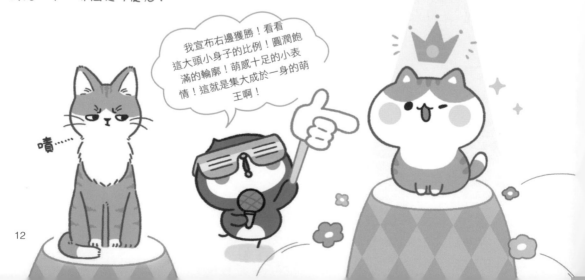

我宣布右邊獲勝！看看這大頭小身子的比例！圓潤飽滿的輪廓！萌感十足的小表情！這就是集大成於一身的萌王啊！

嘖……

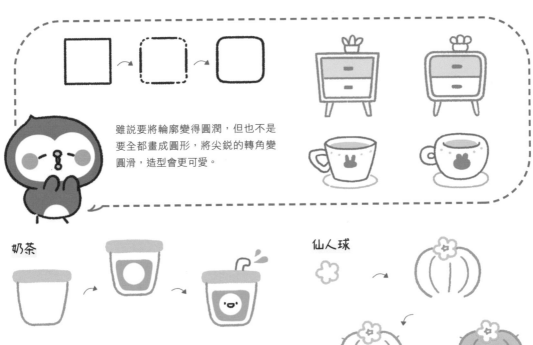

雖說要將輪廓變得圓潤，但也不是要全都畫成圓形，將尖銳的轉角變圓滑，造型會更可愛。

奶茶

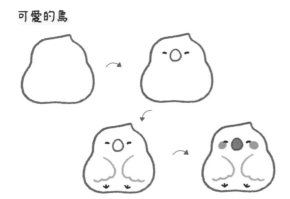

仙人球

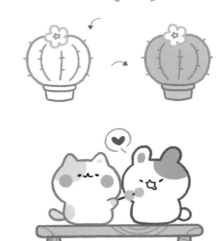

可愛的鳥

所以，你只要畫的時候注意「圓圓圓」，就會讓你的畫「萌萌萌」！

萌物的色彩印象

鳥醬鳥醬，我們打扮成這樣是要做什麼啊？

嘿嘿嘿，我要帶你學習關於配色的小訣竅啊！想要畫好簡筆畫，配色可是非常重要的，我們可不能畫出土裡土氣的顏色！

配色是作品成敗的關鍵！好看的顏色還能讓人的心情變好呢！

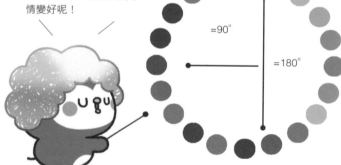

=90°

=180°

鄰近色：是色環裡相隔90°以內的顏色，它們的顏色很類似，無論怎樣搭配都會很協調。

對比色：是色環中間隔120°～180°的兩種顏色，它們是差別最大的顏色，能給人很強的視覺衝擊力。

鄰近色的搭配訣竅：熟練運用深淺對比的技巧，讓畫面中的色彩有重有輕，就能豐富畫面的層次。

對比色的搭配訣竅：請牢記「避免平均」這四個字。只要選擇一個顏色作為主色調大面積出現，點綴少量的對比色，就不會顯得俗氣。

現在也很流行風格明顯的配色，例如糖果色或復古色，一起來看看吧！

糖果色：原理是在鮮艷的顏色裡加入了白色，變得淺淺的，所以只要將很淺的顏色搭配起來，就會有小清新的味道了。

配色參考：

復古色：原理是在鮮艷的顏色裡加了一點黑色，變得比較深沉，所以搭配時不能選太飽的顏色，且要注重深淺的對比。

配色參考：

你知道嗎，色彩也是有象徵意義的，色系明顯的配色能帶給人直觀的第一印象，所以你可以根據你想表達的情感來決定配色。

顏色搭配只有技巧，沒有一定的標準，所以不要被限制，多多嘗試吧！

粉色：可愛、少女心

藍色：清爽、溫柔

黃色：活潑、熱情

紫色：典雅、高貴

鳥醬！我在外面碰到了你的親戚，帶它來找你了。

我哪來的什麼親戚啊？

???

你看這個臉就跟你一模模一樣樣啊！

Hi

媽呀!!!

我就說是你的親戚嘛⋯

這個⋯這個是畫了臉的大桃子呀！可惡！和我真的好像⋯

16

真是嚇我一跳，這個是用擬人的方法讓圖案更生動啦！

原來如此，掌握這個方法，我也可以畫出有趣的作品呢！

只要加上表情或手、腳，普通的圖案就有了靈魂。

豐富的表情可以代表情緒，請在各種圖案上試一試。

你看，這些圖案有了表情和動作，不僅本身變可愛了，還能模擬一些小劇情呢！

和萌星居民一起玩吧

用點巧思就能讓簡筆畫更吸引人，這一小節就來學習如何激發想像力吧！

美食暖萌大變身

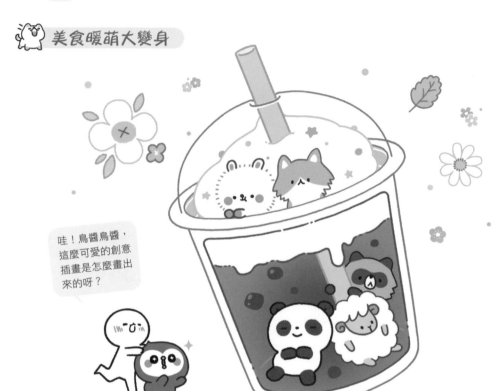

哇！鳥醬鳥醬，這麼可愛的創意插畫是怎麼畫出來的呀？

先準備一個蛋糕。

再準備一隻貓咪。

合體!!

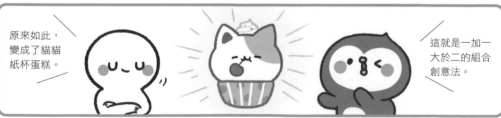

原來如此，變成了貓貓紙杯蛋糕。

這就是一加一大於二的組合創意法。

熱狗加小狗，就是
真熱「狗」。

甜甜圈加小豬，
就是小豬鑽圈圈。

刨冰空碗加小海豹
就變成燒麻糬了呢！

讓小動物和美食組合起來，
就會非常可愛！

試試看你能畫出多少種創意小插畫呢？

 神奇的氛圍符號

我有一支充滿魔力的畫筆，能讓簡筆畫更生動可愛。

哇！你會用什麼樣的魔法呢？好好奇哦！

那當然是活用百變的氛圍符號啦，平淡無奇的圖案再加上氛圍符號，能將情緒和狀態發揮到極致。

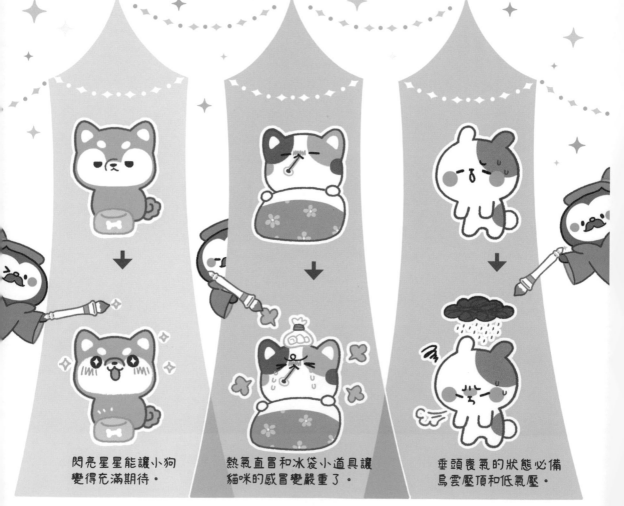

閃亮星星能讓小狗變得充滿期待。

熱氣直冒和冰袋小道具讓貓咪的感冒變嚴重了。

垂頭喪氣的狀態必備烏雲壓頂和低氣壓。

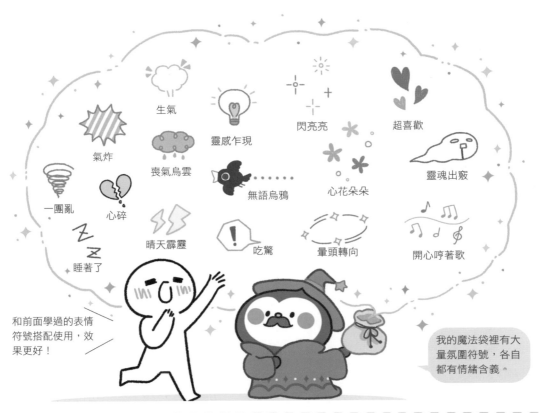

氣炸

生氣

喪氣烏雲

靈感乍現

閃亮亮

超喜歡

靈魂出竅

一團亂

心碎

無語烏鴉

心花朵朵

睡著了

晴天霹靂

吃驚

暈頭轉向

開心哼著歌

和前面學過的表情符號搭配使用，效果更好！

我的魔法袋裡有大量氛圍符號，各自都有情緒含義。

氛圍符號可以讓圖案自帶劇情，各種好玩的場景都離不開它，甚至不用文字描述，都能看出當下的狀態。

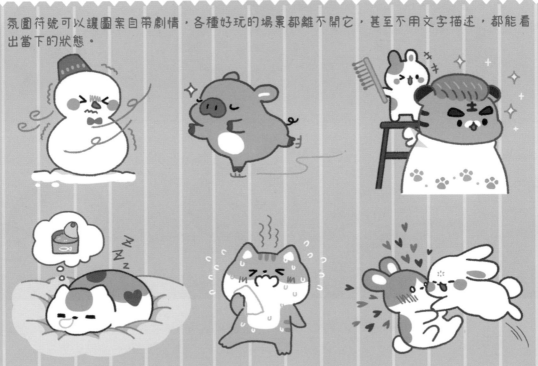

 鳥醬表情包

在前面的基礎上,我們可以盡情創作有趣的表情包啦,只要將動作、表情、情緒符號和文字結合起來,就能自創表情包。

土豪鳥醬

氣鼓鼓

我真是無語了

思考人生

不爽

你再説一遍

輕蔑一笑

愛你哦

大家可以自己設定一個角色,然後讓它做出不同的表情。

傷心了

肚子咕咕叫

超讚

哭到暈過去

給你一個飛吻

不！！！

眼睛刺痛

吐血啦

對不起

不可承受的擁抱

給我吃！

自創表情包既可以在手帳裡表達心情，也可以拍照後存在手機裡，聊天的時候用起來！

來決鬥啊

跟著這樣畫就對了！

「這些小技巧我都掌握了，可以去更加廣闊
的簡筆畫宇宙探險囉，出發吧！」

Chapter
2

超實用裝飾元素

想要讓手帳更完整豐富，只靠精美圖案是不夠的，本章將介紹更多的裝飾元素，一起來畫吧！

2.1 超好用的花邊與邊框

提到最實用的裝飾元素，非花邊與邊框莫屬，它們不僅可以發揮劃分版面的作用，本身也是非常漂亮的圖案呢！

可愛花邊的組成法則

用前面學到的方法來畫手帳吧！

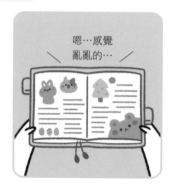

嗯…感覺亂亂的…

你的頁面中只有文字和圖案，沒有合理布局，當然亂啦！趕快用花邊來分區吧！

第一章我們學過點元素的運用，這裡將小點按照一定規律串聯起來，就形成花邊了。

圖案循環花邊基本離不開這四個口訣。

1. 同樣大小的元素單一循環。

2. 大小不一的元素重複循環。

3. 空心實心的元素重複循環。

4. 多個元素組合循環。

我們還可以用線條和圖案組合起來畫花邊！

 ＋ △ **＝**

方法一：圖案分布在線條上下兩側。

方法二：圖案穿插在線條之間。

方法三：圖案位於線條一側。

根據手帳場景，花邊還能變得更有創意和畫面感。

方法一：拉長場景的橫向距離。

方法二：選擇本身可以延長的圖案。

方法三：線條兩端的圖案之間有互動性和故事性。

記住以上三種方法，就可以用各種簡筆畫圖案，
串聯出無數的花邊素材。

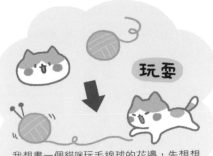

我想畫一個貓咪玩毛線球的花邊，先想想
有哪些元素，然後將它們串聯起來。

線條加圖案花邊

圖案循環花邊

創意場景花邊

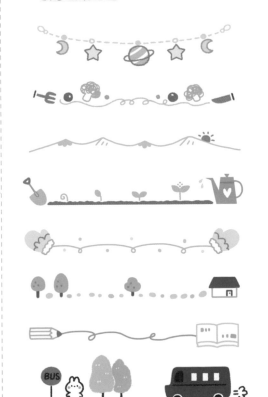

📣 實用邊框這樣畫

將花邊按照一定方法進行變形就是邊框了，在手帳中分區，
邊框能幫大忙！

方法一：先用線條畫出輪廓，再用元素進行裝飾。

方法二：先用鉛筆畫好邊框的形狀，然後按照走向將圖案串聯起
來，最後擦去鉛筆痕跡。

基礎邊框的造型，有不閉合、
完全閉合以及圖案破框三種。

今天吃了美味冰淇淋，手帳就記這個吧！

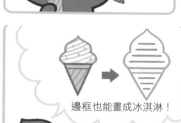

邊框也能畫成冰淇淋！

我們還可以利用身邊物品本身的輪廓形狀，創作主題
明顯的邊框。

靜物邊框

植物邊框

動物邊框

食物邊框

28

市面上流行的便條紙，也可以自己畫，將邊框畫成一個個小劇場，非常有趣哦！

我們可以將這些好玩的邊框單獨畫在自黏標籤上，裁剪下來就是便條紙啦！

方法一：在幾何形的輪廓線內，沿邊裝飾大面積的圖案和場景插畫。

方法二：利用圖案本身的劇情連貫性，將邊框用創意花邊串聯起來。

試試畫出更多的邊框造型，請盡情發揮想像力！

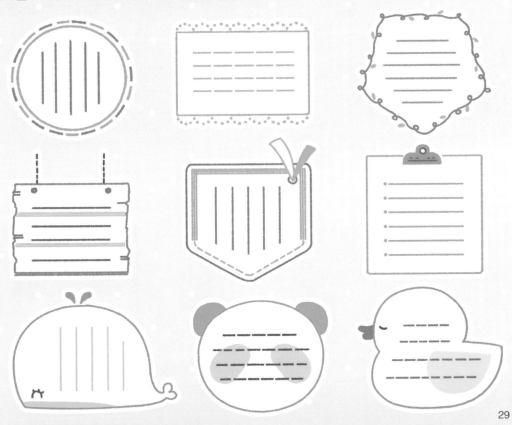

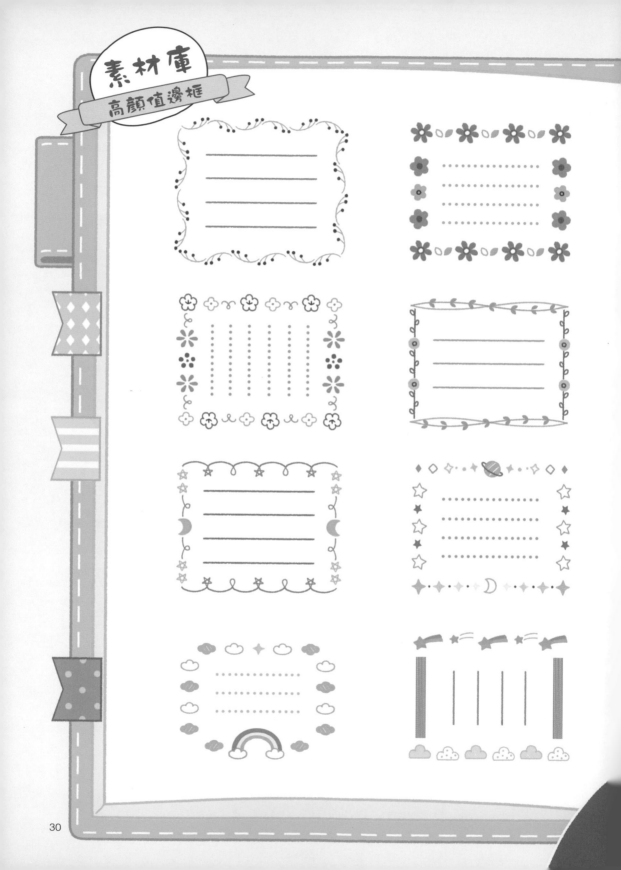

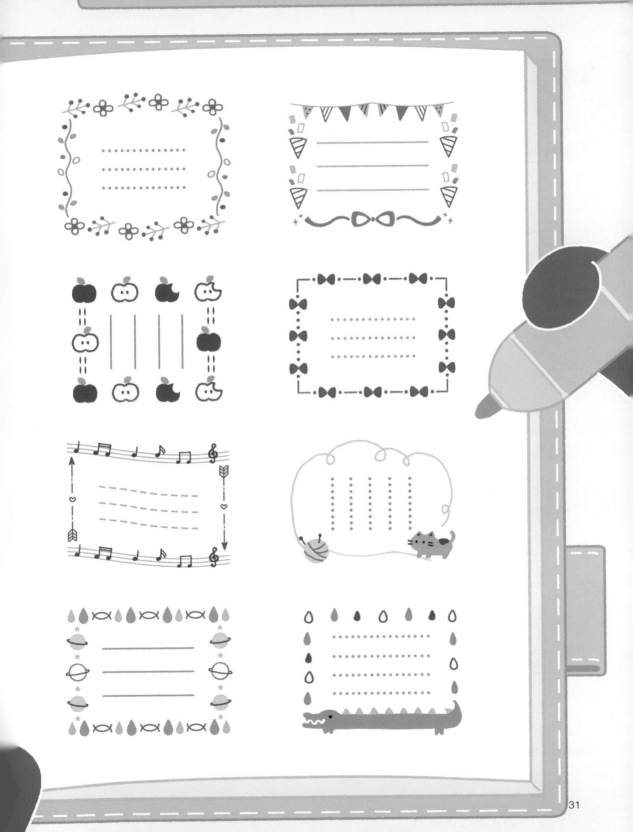

趣味手繪文字

手繪文字能讓手帳更出色，不需要從小辛苦練習一手好字，只要動筆畫就能畫出趣味文字。

好看的中文字變形

鳥醬快來看看我的手帳，這次應該很完美啦！

整體很不錯，但還有一個問題，就是看不到點明主題的標題文字哦。

美觀　醒目

手繪標題可以讓手帳主題一看就懂，而且也很美觀呢！

下方是常見又實用的手寫字方法，跟著一起動筆畫畫看。

空心字

加粗字

立體字

空心字

加粗字

立體字

空心字

加粗字

立體字

空心字可以先塗出筆畫，再沿邊勾線。

橫向筆畫或豎向筆畫加粗，效果都不錯，但不能都加粗。

改變光源方向就能畫出不同角度的立體字。

將手寫字和圖案進行組合，就可以畫出生動又有趣的作品。

方法一：將手寫字和畫面的質感融於一體。

方法二：用與文字內容相關的簡筆畫元素裝飾。

將想要表達的文字和相關聯的簡筆畫結合起來吧！

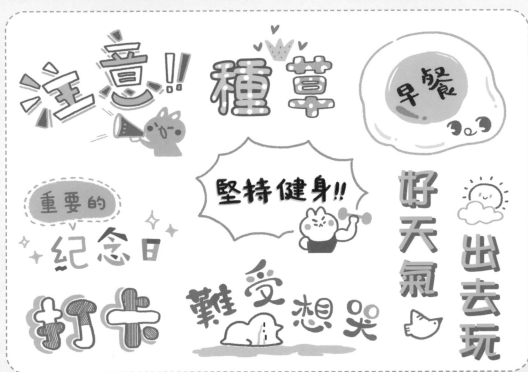

豐富的英文字變形

以英文字體為基礎加上圖樣或變形，也能有很好的效果。

HAPPY ➙ HAPPY ➙ HAPPY

在筆畫中添加襯線可使文字更具有古典印刷的氣息。

CUTE FREEDOM

靈活改變襯線的形式，玩出花樣。

PEACE ➙ PEACE ➙ PEACE

拉長文字的比例，使之看起來更有文藝氣息。

HEART SweET

試試把字體壓扁或是一高一矮排列。

LOVE ➙ LOVE ➙ LOVE

在距離筆畫一定距離的位置再畫一條輪廓線，可以呈現另類的立體效果。

GREAT

輪廓線的形式也能改變。

將文字和邊框及底色結合起來，樣式很像便條紙。

方法一：文字被邊框包圍起來，外輪廓很規整。

方法二：在大面積的底色上寫字，但前後顏色差距要拉開。

在畫標籤性質的手寫字時，多多運用前面學會的邊框元素畫法吧！

有趣的數字變形

數字通常代表了很多重要的訊息，可以讓它呈現的更醒目。

在數字的外圍塗一圈顏色，能做出印章效果。

這樣寫能讓文字的所占面積更大，十分顯眼。

書寫數字時隔斷筆畫，也是一種裝飾手法。

注意在轉折和銜接的地方間隔開效果更好。

重複的線條能讓數字看起來像在顫抖，可呈現動態效果。

表達震驚的時候用這種寫法能讓效果加倍。

試試用前面的方法，將數字融入手寫字的整體裝飾中吧！

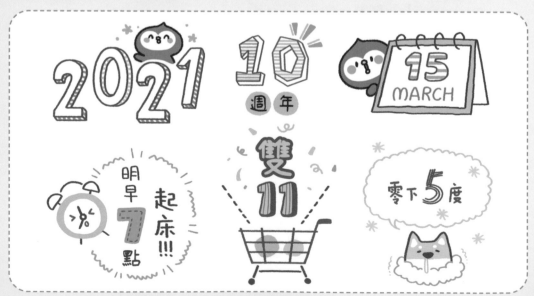

36

數字除了在手寫字中有變化，還能變成可愛的簡筆畫，來看看吧！

先觀察數字的形狀，如果非常明顯就作為整體輪廓，比如 0 和 8，如果不太明顯就作為圖案的局部，比如 1 和 3。

還可以放大或縮小數字的局部，使形狀更適合聯想，比如 6 放大圓形部位，就可以當作臉的形狀啦！

多位數字組合變形時，可以改變它們的大小和比例，這樣能更自然地聯想。

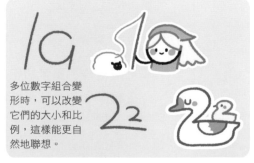

「花邊和手寫字的花樣可真多啊，靈活運用
在創作中，一起來做好看的手帳吧！」

Chapter 3

邊吃喝邊可愛

美食當前怎麼抗拒，所以我們不僅要用嘴品嚐美味，還要用筆將它們的形狀記錄下來時時回味！

3.1

多吃蔬菜身體好

我們每天應該至少要吃三份蔬菜與兩份水果，有利於身體健康。可愛的蔬果們可以用對稱法來繪製！

蔬菜葉子很多，在簡筆畫中可以透過對稱法來簡化哦！

可以先確定菜梗，再對稱畫出葉片。也可以先勾勒外輪廓，再添加內部結構。

 買到了超新鮮蔬菜

番茄　　　　　花椰菜

猜猜看我們誰最重！

洋蔥

南瓜

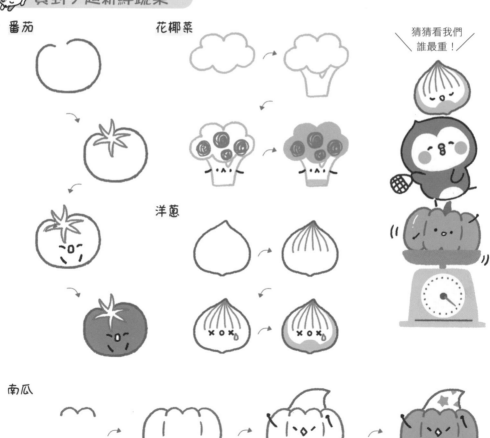

蘿蔔

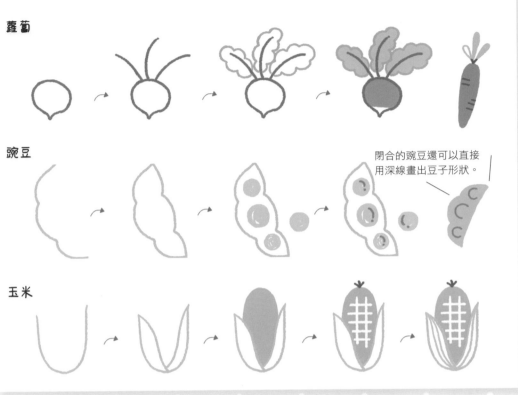

豌豆

閉合的豌豆還可以直接
用深線畫出豆子形狀。

玉米

甜椒　　　　　　　　**茄子**

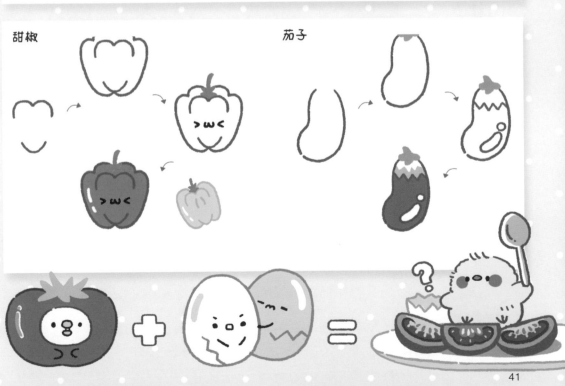

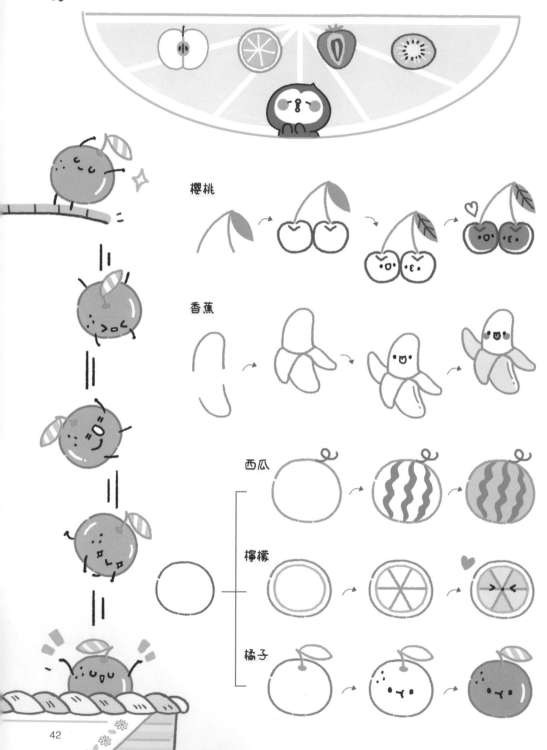

櫻桃

香蕉

西瓜

檸檬

橘子

鳳梨

水蜜桃

草莓

奇異果

葡萄

3.2 和甜點有個約會

閒暇時間總是想買些零食解解饞呢！畫畫時，我們要靈活地去選擇零食的表現角度，才能有更好的效果。

簡筆畫中的立體效果，並不需要高深的透視原理哦！

用同樣的方法，可以畫出很多立體的食物。

 + =

立體的奶油蛋糕，就是將側視和俯視兩個角度結合起來。

 ### 街角新開麵包店

抹茶馬卡龍

牛角麵包

貓咪甜甜圈

小熊吐司

抹茶毛巾卷

換個深褐色就變成巧克力口味啦！

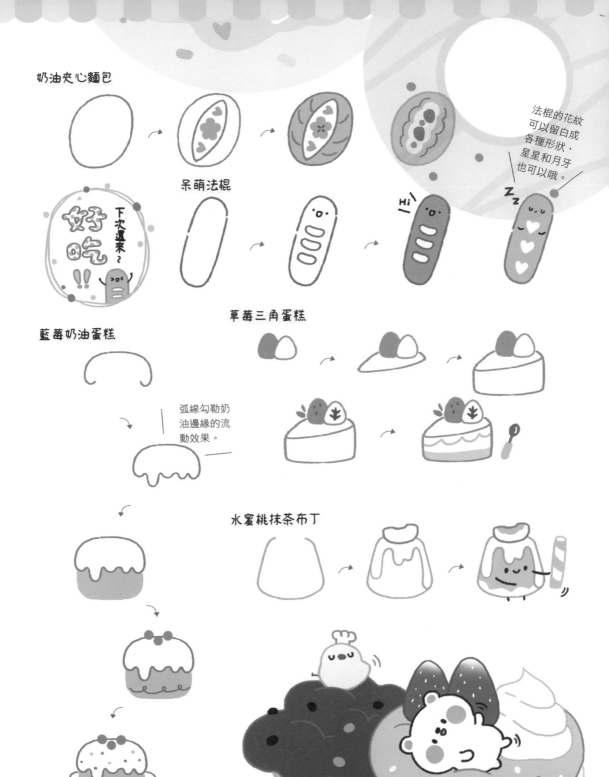

奶油夾心麵包

呆萌法棍

法棍的花紋
可以留白成
各種形狀，
星星和月牙
也可以哦。

好吃
下次還來~
!!

Hi

Zz

藍莓奶油蛋糕

草莓三角蛋糕

弧線勾勒奶
油邊緣的流
動效果。

水蜜桃抹茶布丁

 咬一口甜蜜冰淇淋

 甜筒的紋路通常是畫格線，不過波浪線也很好用哦。

用不同的甜筒造型搭配不同的冰淇淋部分，就能得到多樣美味啦。

 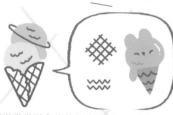

畫甜筒不能忘記畫出表皮紋路，冰淇淋微微融化的狀態會顯得更加生動。

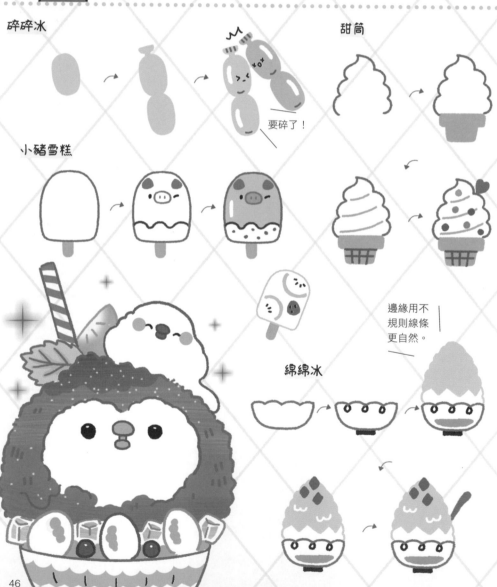

碎碎冰

要碎了！

甜筒

小豬雪糕

邊緣用不規則線條更自然。

綿綿冰

草莓刨冰

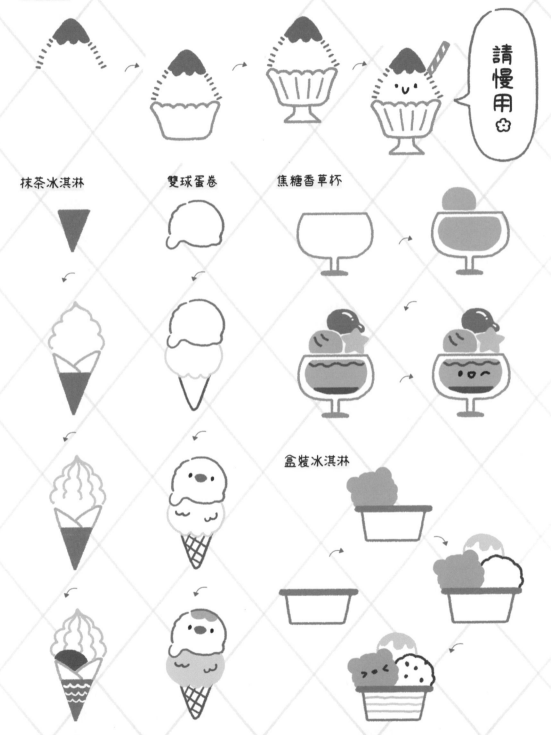

請慢用☺

抹茶冰淇淋

雙球蛋卷

焦糖香草杯

盒裝冰淇淋

47

去超市逛逛零食區

零食包裝要色彩鮮艷才更加抓人眼球！大膽使用繽紛色彩吧！

體積較小的零食就多畫幾個吧！

還可以用可愛小圖案、品牌 LOGO，或是打開的狀態來展示零食哦！

棒棒糖

星星糖

香蕉牛奶

巧克力

優酪乳

薯片

果凍飲　　　　　　　　氣泡水

便利袋

全部帶
回家！

49

戒不掉的美味飲品

下午茶來杯飲料犒賞一下自己吧！除了多樣化造型也要搭配好看的容器。

畫飲品要講究容器。不同的杯子能呈現不同效果。

塑料杯要畫出透明感。

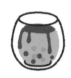

奶茶店裡通常是玻璃杯或者陶瓷杯，而外帶的梯形杯適合搭配吸管。

排隊也要喝珍珠奶茶

奶茶

還有燈泡形狀的可愛杯子。

貓咪拿鐵

冰美式

畫出反光添加透明感。

芝士奶蓋

鳥家奶茶

× × ×

加料

 果汁分你一半

發揮想像力，在杯子裡畫上你喜歡的口味！

加入水果或氣泡等元素可以讓飲料看起來更美味！

鮮榨果汁

添加不同的水果元素就是不同的果汁。

葡萄柚紅茶

蜜桃綠茶

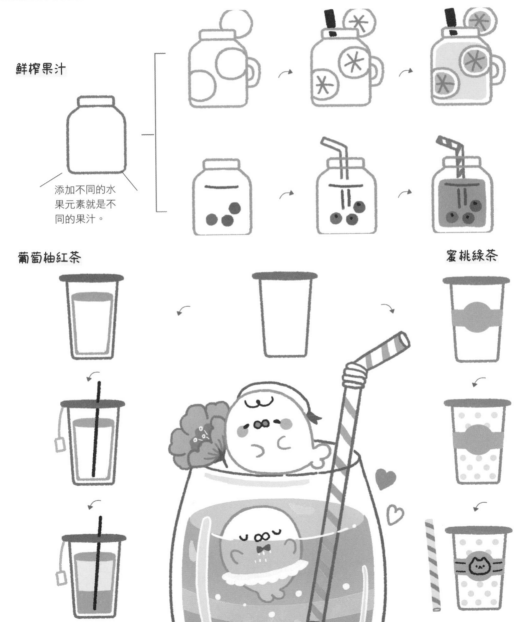

51

我的美食地圖

用美食慰勞自己是幸福的,記錄好看的造型,注意繪畫順序,就可以描繪出它們啦!

蒸品通常是淺色,可以添加一點內餡的顏色讓它看起來更美味。

用熱騰騰的早餐喚醒新的一天,記得加上熱氣符號哦!

 家人的愛心早餐

燒賣

大肉包 ┬ 豬豬包

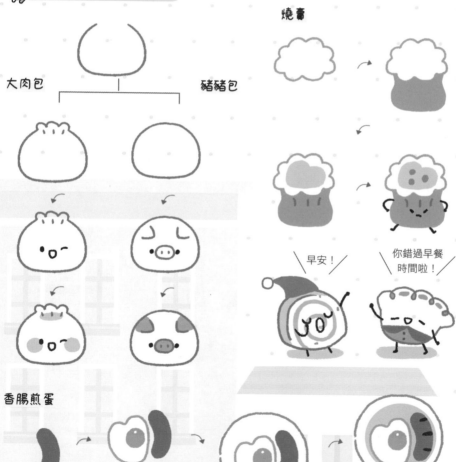

早安!

你錯過早餐時間啦!

香腸煎蛋

愛心形狀增加煎蛋可愛度。

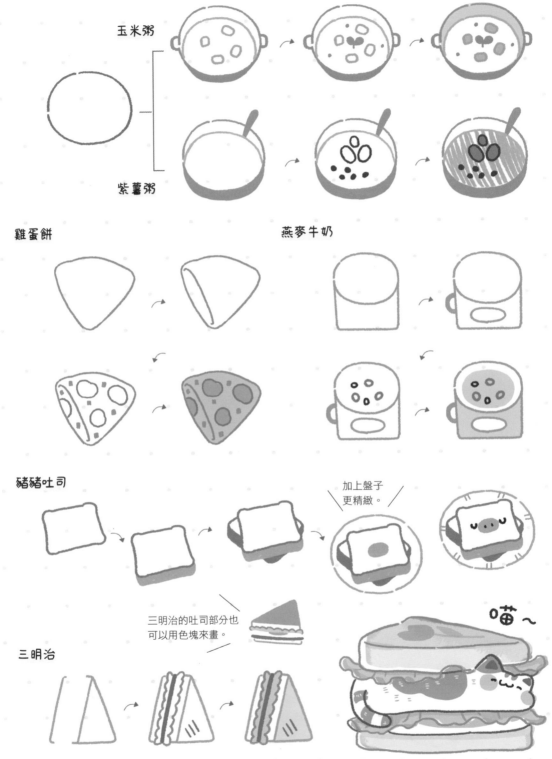

玉米粥

紫薯粥

雞蛋餅

燕麥牛奶

豬豬吐司

加上盤子
更精緻。

三明治的吐司部分也
可以用色塊來畫。

三明治

喵～

一起去美食店打卡

畫美食時要考慮好角
度再下筆。

普通的料理用兩面結合的畫
法才能展示內容。

大碗的美食則可以用正視角度畫
出高聳的效果。

煎牛排

蛋包飯

咖哩飯

海鮮焗烤飯

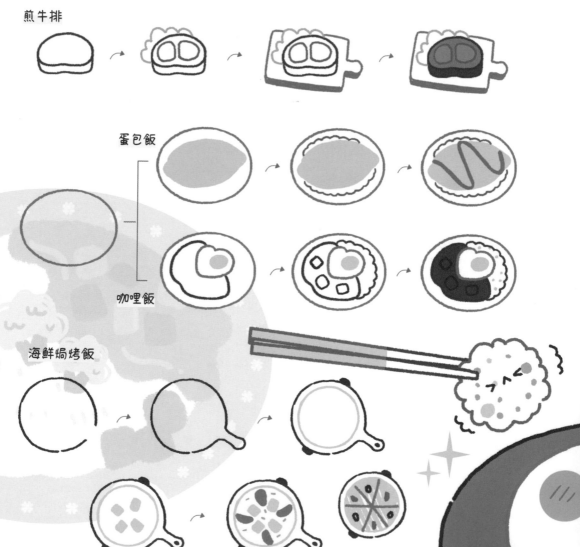

火鍋

天婦羅蓋飯

魚丸拉麵

番茄意麵

添加幾組弧線就變成麵條了。

飯後甜點

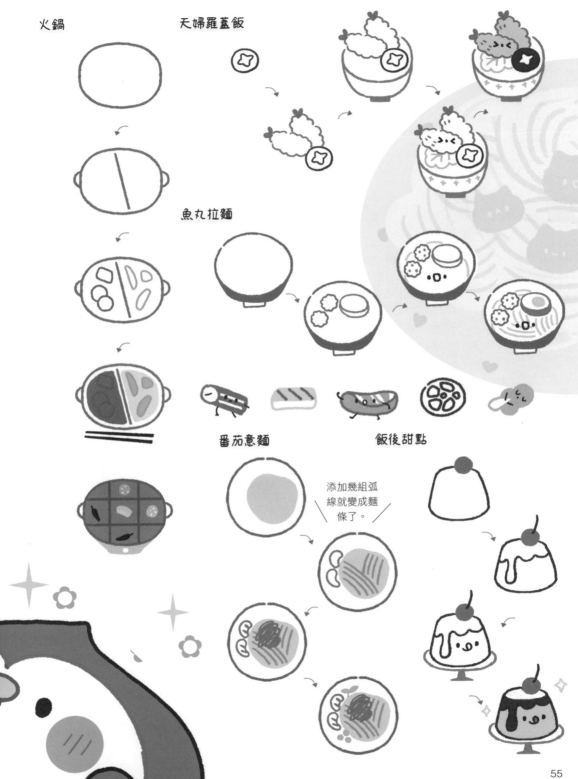

 再來份美味宵夜

飯糰

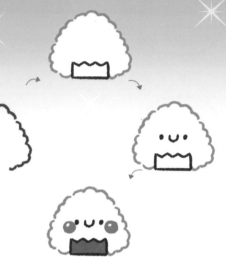

草莓大福

章魚小丸子

試著畫出醬汁的流動感。

油炸食品的美味難以抵擋，畫炸物要掌握好抖動的線條技巧！

用輕鬆的斷續抖動線條表現炸物酥脆的表皮質感，塗色時留白邊緣更有油滋滋的效果。

炸薯條

比薩

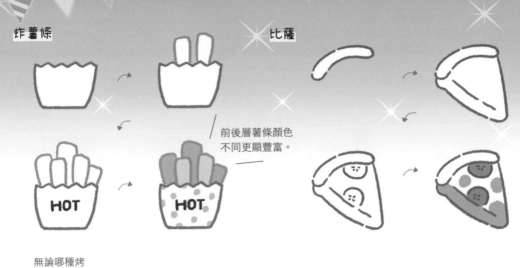

前後層薯條顏色
不同更顯豐富。

無論哪種烤
串，都是先
畫食材再畫
竹籤！

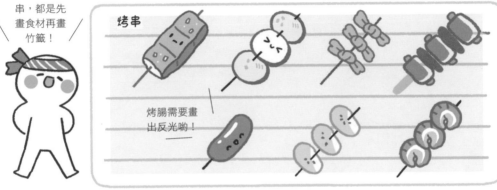

烤串

烤腸需要畫
出反光喲！

關東煮

柴犬啤酒

芒果派

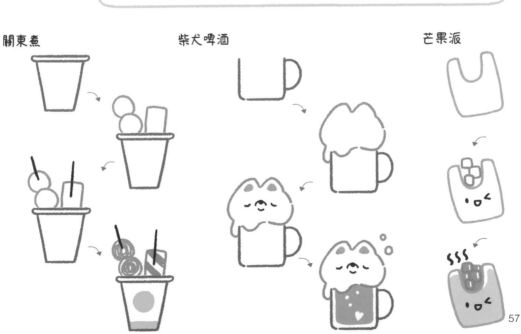

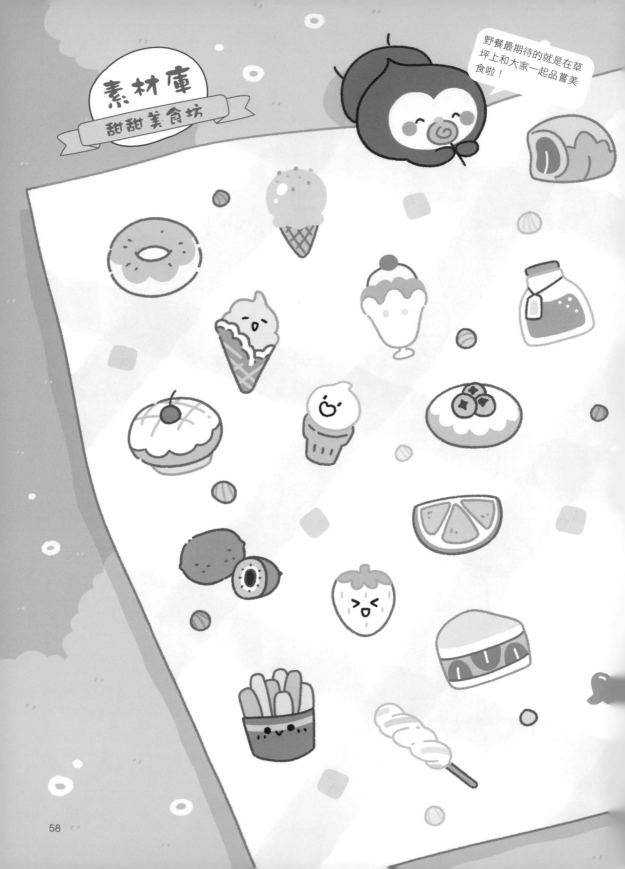

素材庫
甜甜美食坊

野餐最期待的就是在草坪上和大家一起品嘗美食啦！

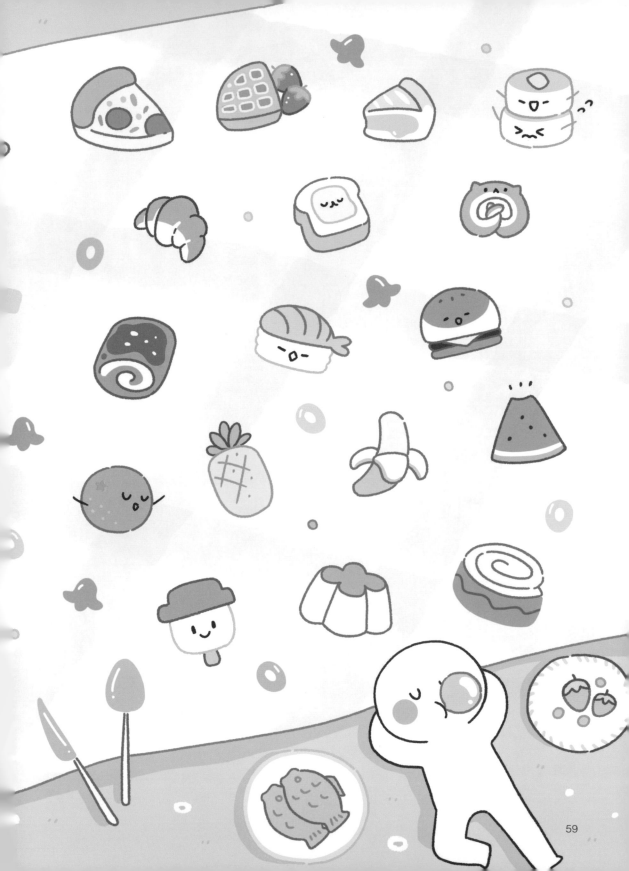

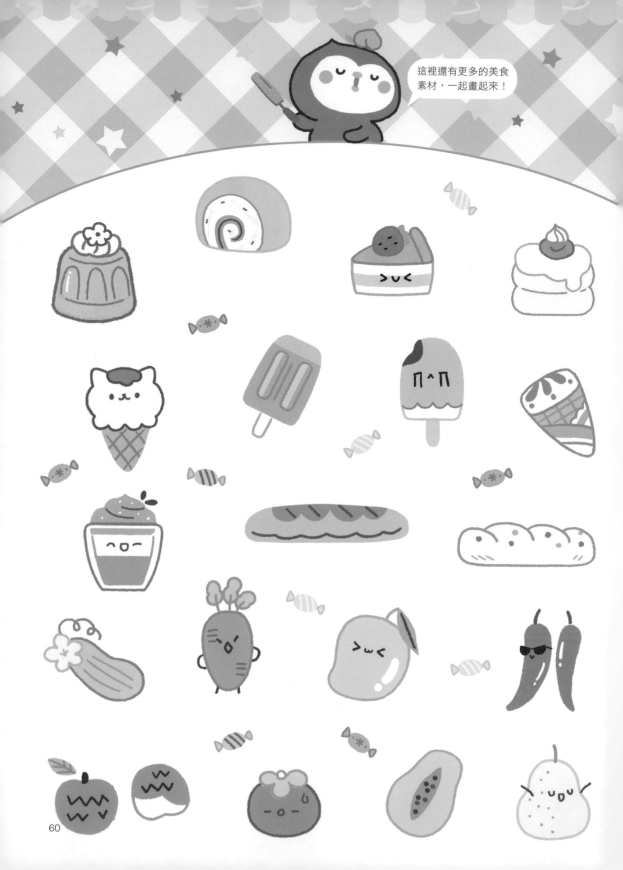

這裡還有更多的美食素材，一起畫起來！

Chapter 4

與自然相遇的美好瞬間

自然界中無論是花草樹木還是萬物生靈，都可以用簡筆畫描繪出來。一起學習它們的畫法，用畫筆創造屬於自己的世界吧！

4.1

晴天雨天都快樂

無論是好天氣還是壞天氣，都可以從中尋找值得開心的細節，運用天氣元素和普通的圖案進行組合，就能讓簡單的形象變得生動有趣。

 陽光照耀好心情

晴天娃娃的造型雖然簡單，但可以為它的衣服添上不同的花紋。

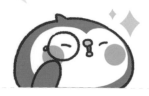

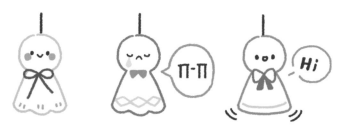

π-π

Hi

為晴天娃娃畫上不同的表情，能讓形象更加生動。

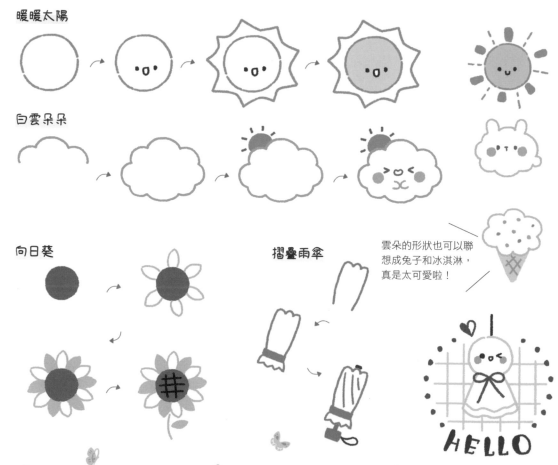

暖暖太陽

白雲朵朵

雲朵的形狀也可以聯想成兔子和冰淇淋，真是太可愛啦！

向日葵

摺疊雨傘

HELLO

 下雨了不用怕

用隨意繞圈式的線條畫烏雲，快速又有效。

壞天氣時，天空總是陰沉沉的，用深色的雲朵表現這種氛圍吧！

小熊雨傘

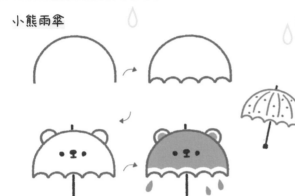

高筒雨靴

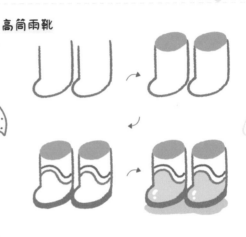

穿雨衣的喵醬

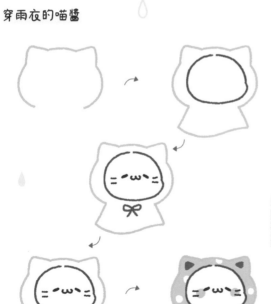

下雪啦

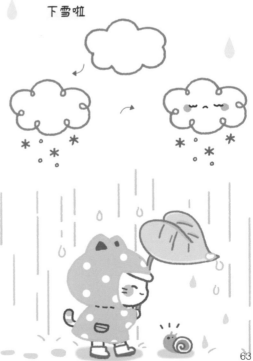

4.2 在小花園散散步

花草樹木本身的細節非常多，但在簡筆畫裡，我們只需抓住主要特徵，省略細節，就能很快畫出來。

 花園裡面有什麼

用梯形為基礎延伸，就可以畫出不同的水壺和花盆。

除了幾何圖形，用動物形象畫園藝工具也很可愛。

發現四葉草

木頭柵欄

亮晶晶鐵鍬

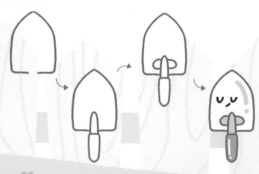

花朵盆栽

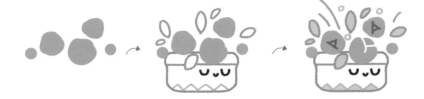

橡膠手套

大大草帽　　　　　陽光鳥屋

笑臉圍裙

偏側面的鳥屋，屋頂
是平行四邊形。

A SUNNY DAY

 成長的顏色是綠色

花朵和葉子結合的時候，單調的筆直造型不太好看，讓枝葉有點彎曲更顯優雅。

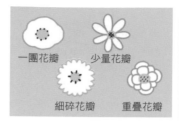

一團花瓣　　少量花瓣

細碎花瓣　　重疊花瓣

左右對稱　錯位對稱　不規則

花朵的外輪廓總體多是幾何圖形，但透過改變花瓣的數量，可以做出很多變化。另外，葉子的形式有三種類型，繪製的時候要仔細觀察。

龜背竹

先畫出圓潤的外輪廓再勾畫細節！

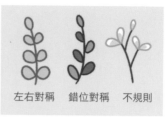

記得要澆水

小花　　　　　　　　**圈圈粉花**　　　　　　　**可愛三色堇**

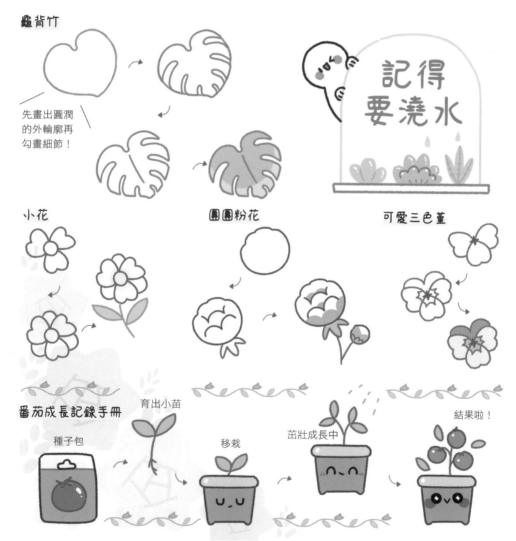

番茄成長記錄手冊

育出小苗

種子包　　　　　　　移栽　　　苗壯成長中　　　　結果啦！

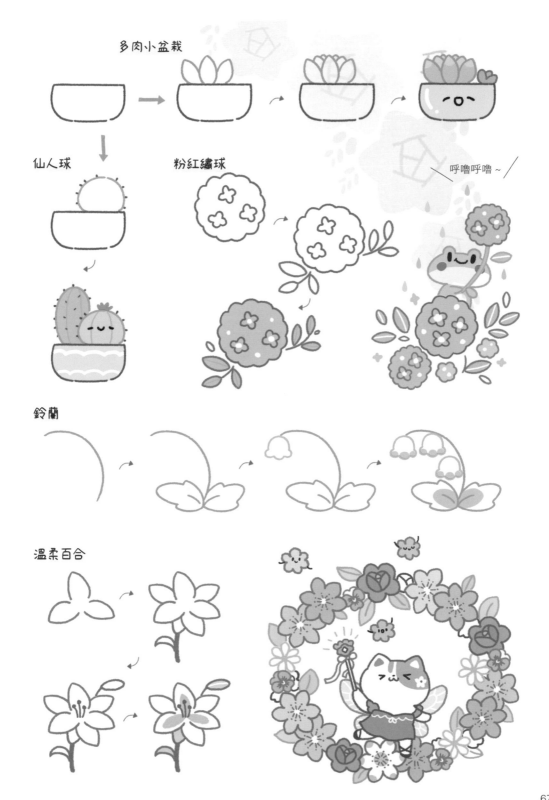

多肉小盆栽

仙人球

粉紅繡球

呼嚕呼嚕~

鈴蘭

溫柔百合

4.3 有萌寵伴身邊

畫動物時除了要注意外表造型和細節，也要畫出生動的姿態。

 有貓人生

貓咪體形不同，頭部也會有明顯區別，瘦貓耳朵大，胖貓耳朵小，普通身材耳朵勻稱。

畫側面的貓咪時露出一點內側的耳朵，會更飽滿。

> 貓咪有很多種毛色，不必拘泥於完全寫實，五顏六色也很好看呢。

盒子喵

做夢喵

大佬喵

吐司喵

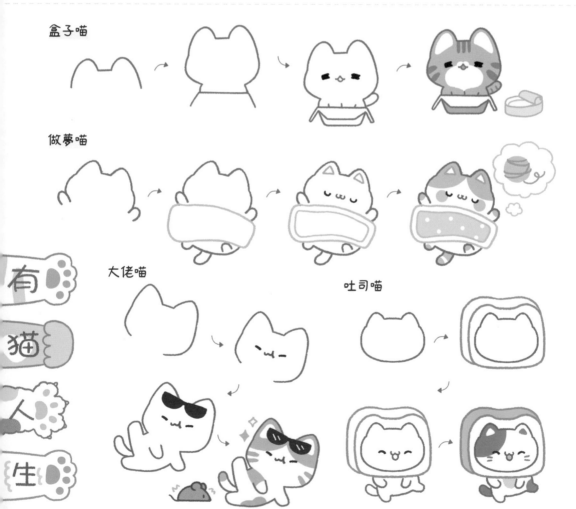

有

貓

人

生

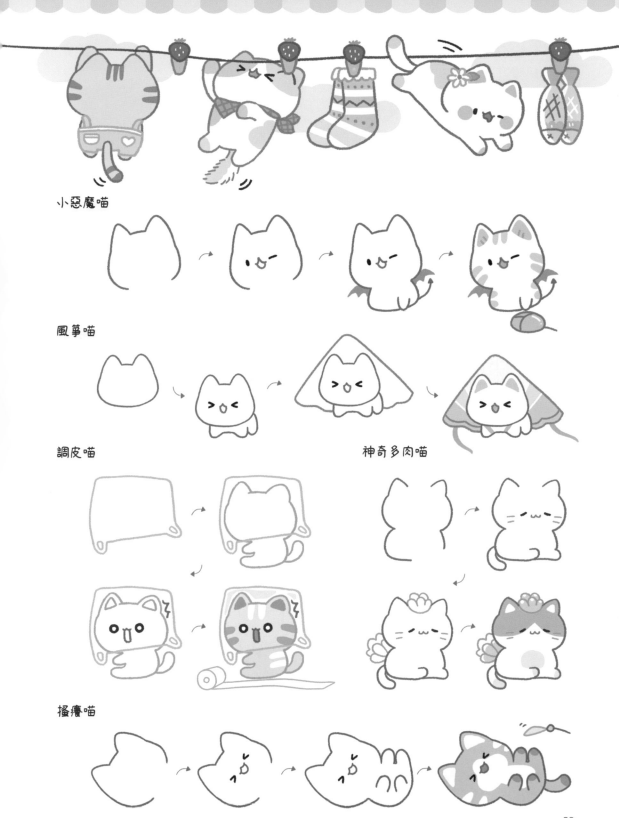

小惡魔喵

風箏喵

調皮喵　　　　　　　　　　　　神奇多肉喵

搔癢喵

 快樂小狗

狗狗是情緒起伏很大的動物，所以姿態表情要畫得生動。

狗狗開心的時候，尾巴會左右搖晃，表情也很激動；失落時尾巴是夾起來的，顯得垂頭喪氣。

吃冰小狗

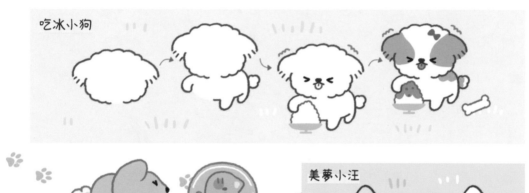

美夢小汪

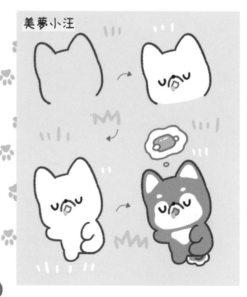

旅行柴柴

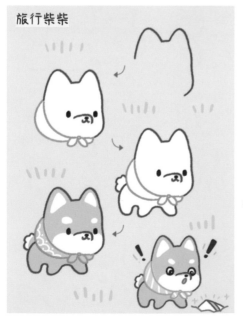

開飯了嗎

放飯
時間

圓圓屁屁　　　　　裹緊小被子

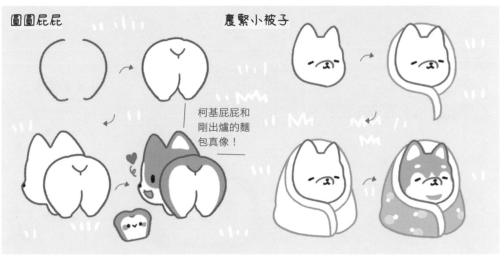

柯基屁屁和
剛出爐的麵
包真像！——

招財汪

考生汪

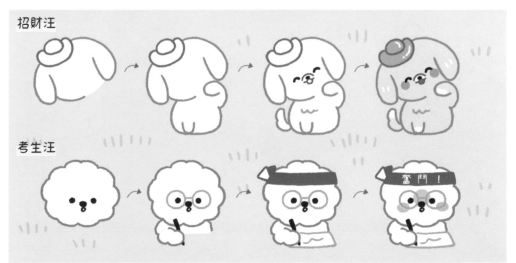

奮鬥！

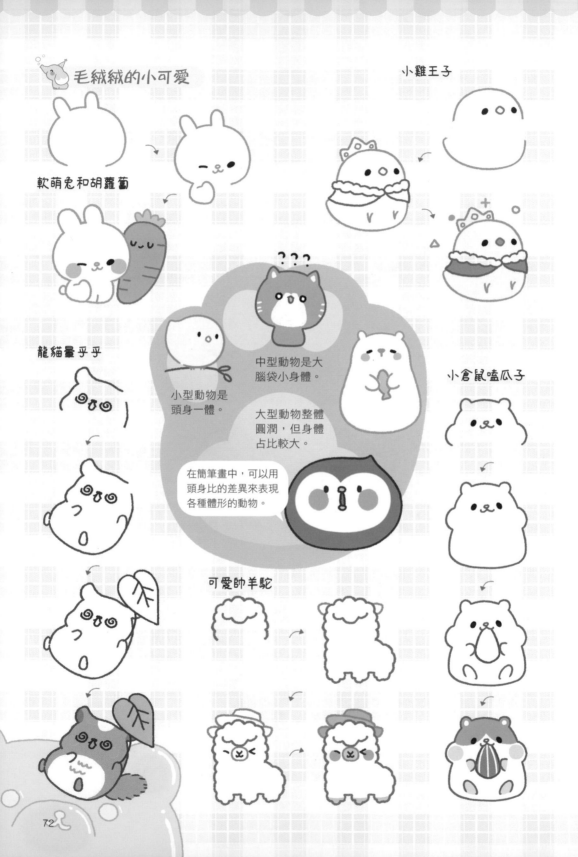

毛絨絨的小可愛

小雞王子

軟萌兔和胡蘿蔔

龍貓暈乎乎

???

中型動物是大腦袋小身體。

小型動物是頭身一體。

大型動物整體圓潤，但身體占比較大。

在簡筆畫中，可以用頭身比的差異來表現各種體形的動物。

小倉鼠嗑瓜子

可愛帥羊駝

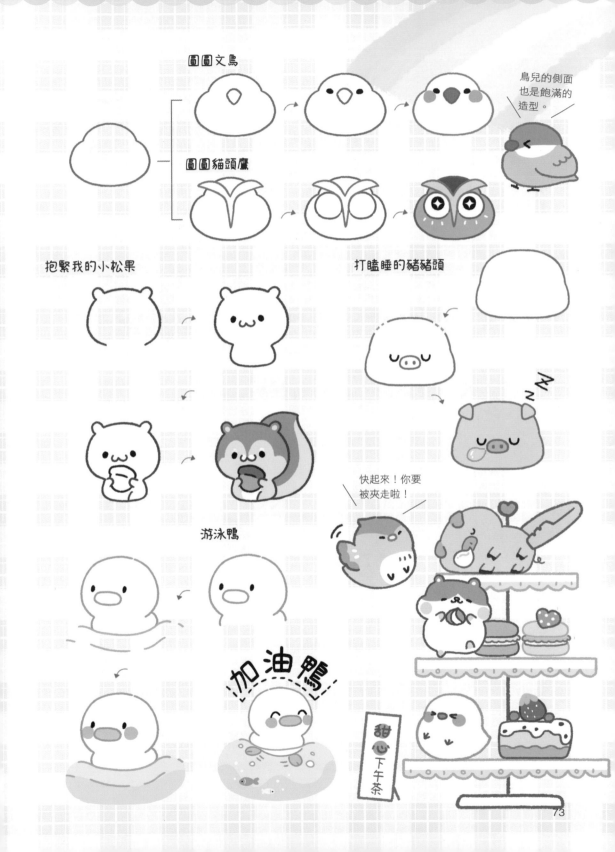

圓圓文鳥

圓圓貓頭鷹

鳥兒的側面
也是飽滿的
造型。

抱緊我的小松果

打瞌睡的豬豬頭

快起來!你要
被夾走啦!

游泳鴨

加油鴨

甜心下午茶

73

 ## 歡迎來到動物世界

自然界動物的頭並不總是渾圓飽滿,有些動物的正面和側形狀差異很大。

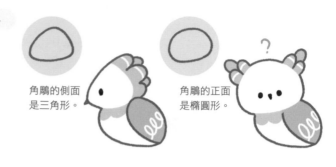

角鵰的側面是三角形。

角鵰的正面是橢圓形。

高地牛

悠哉樹懶

小鱷魚

眼睛和鼻子要凸出來哦!

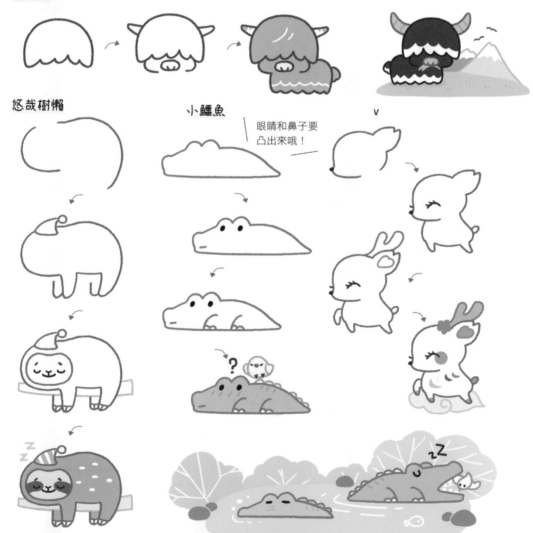

噴水小象　　　　　　　　帥氣藪貓　　魔術師土撥鼠

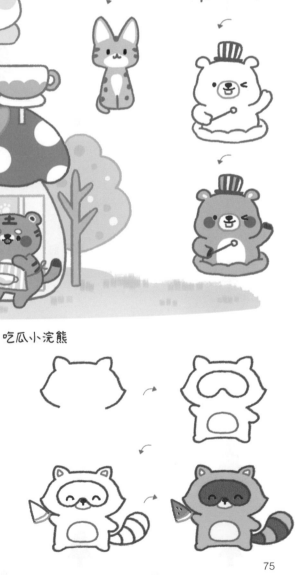

皺眉蛙蛙　　　　　　　吃瓜小浣熊

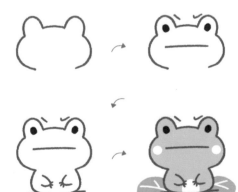

在海裡和萌物相遇

鯨魚、海豚這樣的哺乳類動物的尾巴是上下擺動，而鯊魚、熱帶魚等魚類的尾巴是左右擺動，不要畫錯啦。

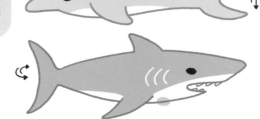

飛翔的魟魚

小丑魚

氣鼓鼓河豚

飛一樣的感覺～

游動水母

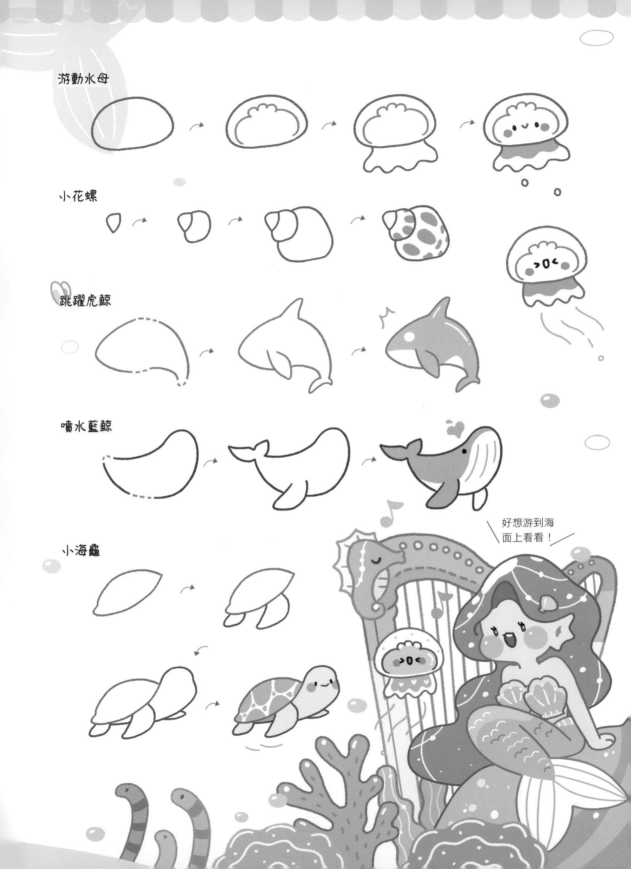

小花螺

跳躍虎鯨

噴水藍鯨

小海龜

好想游到海
面上看看！

猜猜我是誰

在幾何圖形裡畫小動物，一定要抓住最重要的外表特徵。

海豹

海獅

海象

比如海豹、海獅和海象的長相很相近，就要通過前掌、耳朵和牙齒區分它們哦！

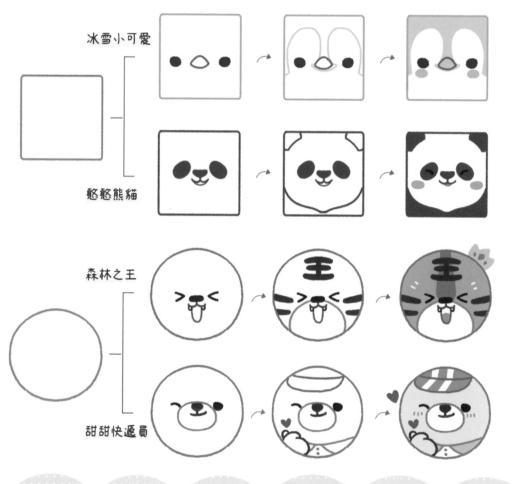

冰雪小可愛

憨憨熊貓

森林之王

甜甜快遞員

 擠在一起更可愛

擠壓和重疊會使輪廓突出或凹陷。

畫動物堆疊時,要先確定先畫哪一隻,一般位置可能在最前方或最上方,不會被遮擋。

三色貓貓丸子　　　　　　　三隻小黃鳥

白熊糯米糰

趴趴豬

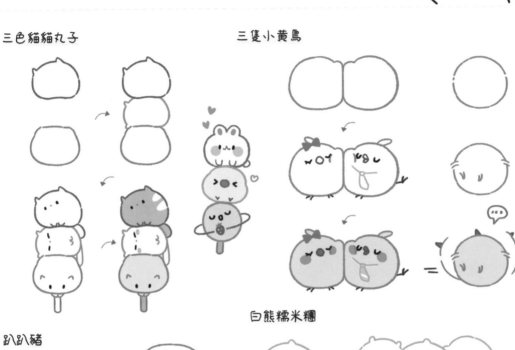

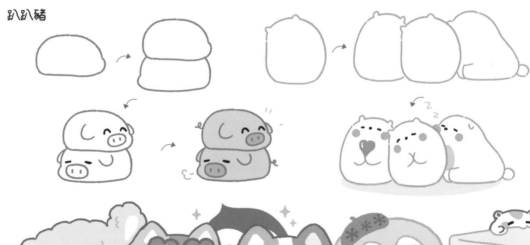

4.4

四季風景中的小可愛

春夏秋冬的代表性元素非常明顯，在色彩搭配上也有明顯區別，所以作畫的時候要注意季節感的呈現。

 春天是賞花日

櫻花單枝可長多個花朵，桃花則是單獨生長。

櫻花和桃花的區別，除了花瓣，它們在樹枝上的生長方式也不同。

春日花束

小蜜蜂

早春柳條

春燕銜枝

野餐籃子

 盛夏消暑記

風扇的風力越大，我們的毛髮
向後傾斜的角度就會越大。

不同捲曲程度的曲線可以表示弱、中、強程度的風力。

直擊西瓜中心

碎花風鈴

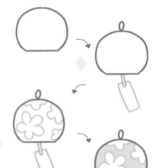

紅鶴泳圈

SUMMER
HOLIDAY

清爽風扇

圓點泳衣

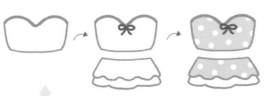

 秋高氣爽出遊去

糖炒栗子

 → 可愛小榛果

 →

 →

翻炒前的
我是有殼
的哦！

暖暖毛衣

 → → →

楓葉黃啦

顏色越鮮艷的蘑菇越有
毒，雖然不能吃，但是用
來裝飾畫面會很好看哦！

平蓋　　　　翹邊蓋　　　包裹蓋　　　　翻蓋

蘑菇的造型花樣繁多，我們可以透過顏色和傘蓋形狀來區別。

82

 ## 冬天的故事

雪花造型比較複雜，大家可以
先用鉛筆畫出基本型的草稿，
然後在上面添加細節。

雪花的形狀有線狀發散的也有片狀的，但都是左右對稱。

杉樹背後的小熊

溫暖被爐

球球針織帽

保暖手套

滾滾雪人

4.5 做一個浪漫白日夢

創作非現實的作品時，關鍵就在於想像力，我們可以盡情畫出千奇百怪的造型，看誰最有創意。

 在宇宙遨遊

外星人的配色可以根據他們的性格特點來設置，比如跳躍的黃色、爆裂的紅色。

外星人的造型不需要受到任何限制，我們可以隨意添加眼睛和觸角的數量。

冰冷星球

炙熱星球

外星飛船

太空喵

分離的影子可以表現飄浮的感覺。

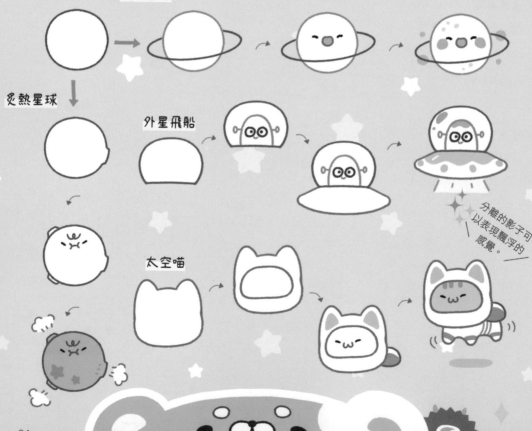

 小怪獸幻想簿

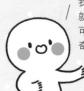 我們可以畫本來就有的生物，也可以自己創造神奇生物。

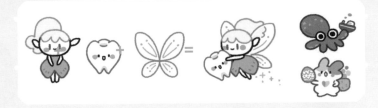

夢幻生物都是普通元素組合起來的，比如牙仙精靈，牙齒和翅膀是必不可少的。比如克蘇魯，就是大章魚加上縮小的船。

小怪獸和鹹蛋超人

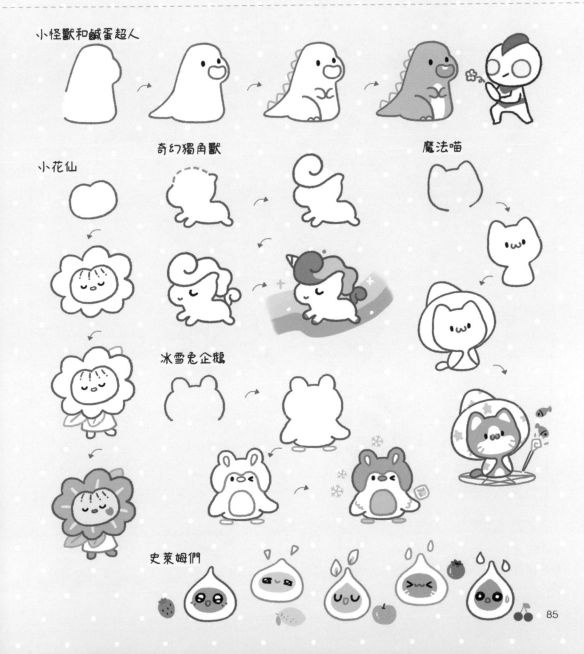

奇幻獨角獸

魔法喵

小花仙

冰雪兔企鵝

史萊姆們

85

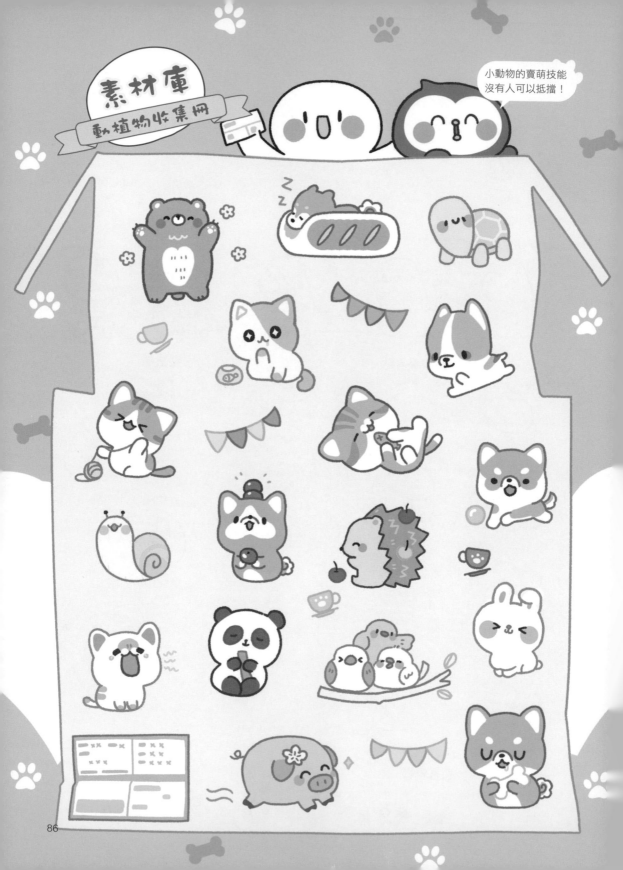

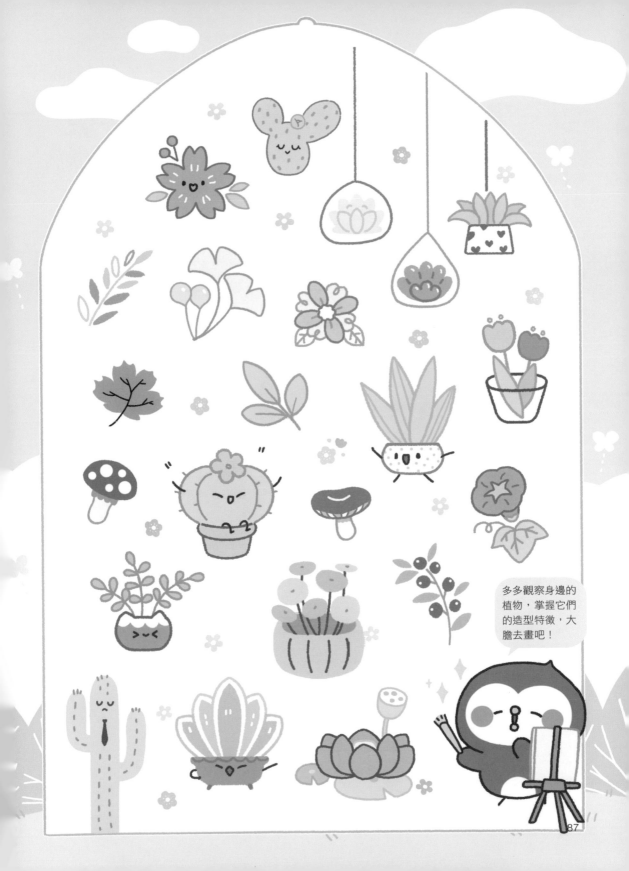

多多觀察身邊的植物，掌握它們的造型特徵，大膽去畫吧！

 小插畫　鳥醬的四季時光

Chapter

5

我的暖暖小日子

生活中的點點滴滴組成了暖暖小日子,無論是家
居小物還是玩樂物品,都有它們獨特的造型。用
畫筆將它們描繪出來吧!

5.1

每一個溫馨角落

幾何的外形加上一些有趣的內容，可愛形象的家居小物就完成了！

 窩在客廳看電視

畫電子產品時加上有趣的螢幕內容，會讓畫面更豐富可愛。

一般會簡化螢幕畫面，但讓主體突出些會更吸引人，畫面也可以加一些小圖案、數字、文字作為裝飾。

椅子　　　**電視機**　　　**餐桌**

沙發

啊哈哈哈哈…　　　笑得真跨張…

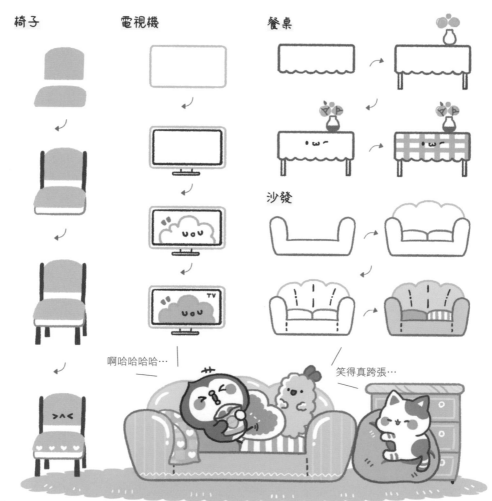

綠植

為你留燈

多葉片用多種顏色上
色會更有層次。

圓圓茶几

支架是對
稱的。

筆記型電腦

落地燈

翻頁掛曆

下方畫出多
頁的效果。

 窩在軟軟被子裡

我發現各種櫃子都是以方形為基礎輪廓。

畫出簡單木紋就可以表現原木櫃子的質感。

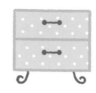

在方形的櫃身上可以添加橫線、小方形，還有十字，就形成了各種抽屜。

涼拖

棉拖

簡易衣帽架　　　　**流蘇靠墊**　　　　**記憶枕頭**　　　　**懸掛盆栽**

先畫帽子再畫架子。

排列重複的圖案來裝飾。

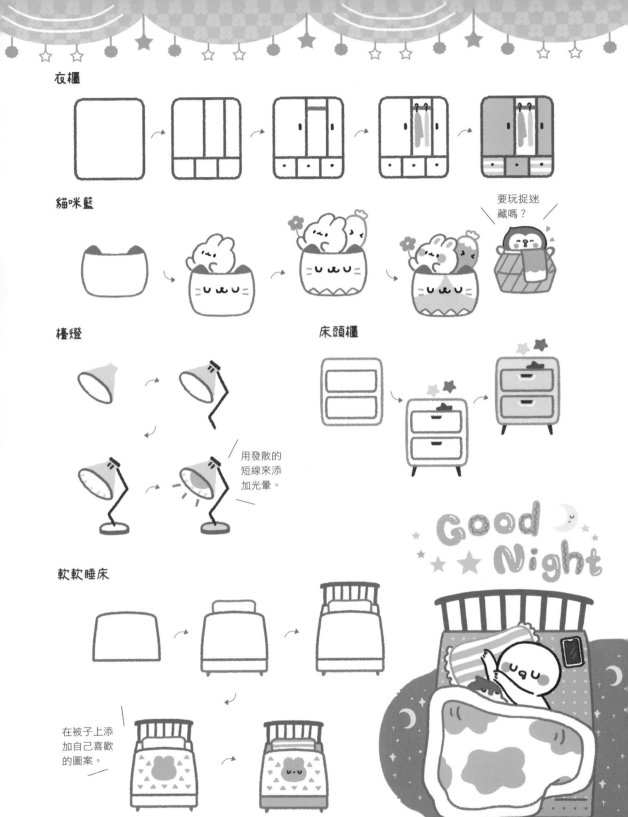

衣櫃

貓咪籃

要玩捉迷藏嗎？

檯燈

床頭櫃

用發散的短線來添加光暈。

Good Night

軟軟睡床

在被子上添加自己喜歡的圖案。

 我家社區

用不同屋頂和窗戶進行搭配組合，
就可以畫出百變的房子造型啦！

 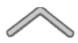

屋頂有梯形、圓形、人字形等基本造型。

窗戶有田字窗、半圓窗、方形小窗、長條排窗等基本造型。

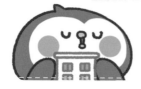

小房子

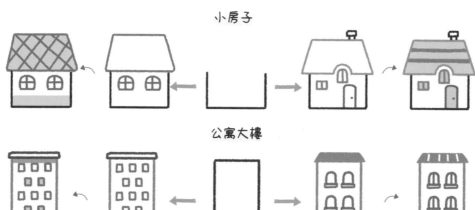

公寓大樓

居酒屋

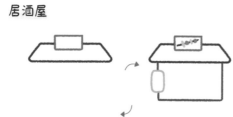

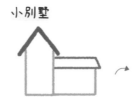

小別墅

醫院

學校

綠植也是校
園的特徵。

咖啡屋

星星糖果屋

甜甜圈摩天輪

小圓車廂的間
隔要均等。

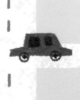

先妝扮再出門吧

美妝和服飾都要有精緻感！本節會教大家畫出透明感和添加裝飾花紋的方法。

 打開我的美妝盒

 美妝物品要畫得漂亮，需要「閃亮亮」的透明感喲！

畫出透明感的方法有添加反光、留白邊緣，還有兩者結合的方式。

鳥醬氣墊

熊貓梳子

闔上透明蓋子就可以看到裡面的顏色。

睫毛膏

化妝刷

LOVE BEAUTY

指甲油

 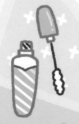

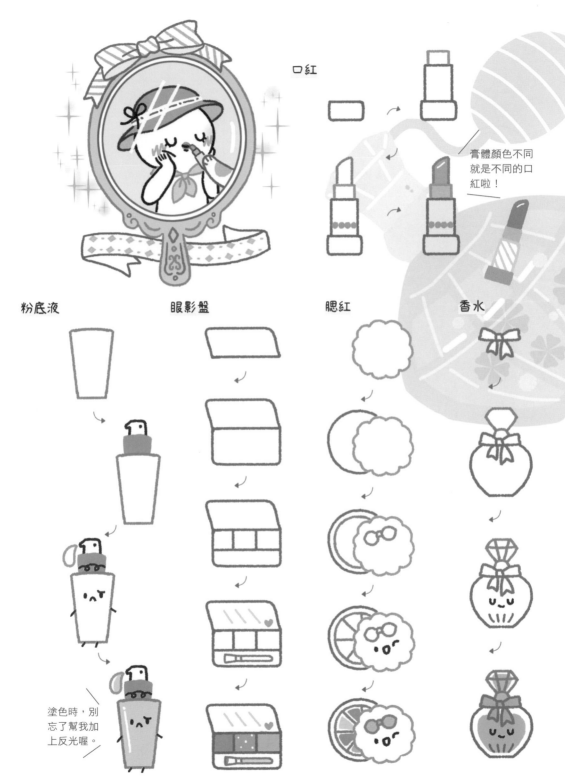

口紅

膏體顏色不同
就是不同的口
紅啦！

粉底液

塗色時，別
忘了幫我加
上反光喔。

眼影盤

腮紅

香水

 今天穿哪件好呢

學會在布料上搭配好看的填充圖案，你也可以變成服裝設計師！

常見圖樣有格紋、條紋、菱形色塊、圓點填充等，還有單獨的可愛圖案。

衛衣

運動服

針織衫

T恤

常見衣領

| 小圓領 | 尖領 | 交疊領 | 海軍領 | 小立領 | 深V領 |

長褲

改變褲子的長短試試看！

裙子

洋裝

細肩帶背心

我的混搭風好看嗎？

 配飾是加分小秘訣

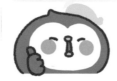
為大家介紹鑽石的簡單畫法，先從幾何形輪廓開始，再添加內部結構線！

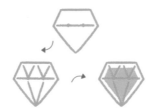

將鑽石「切割」完畢後，用留白邊緣的方法來上色會更耀眼。

可愛貝雷帽

星星皮包

深色皮包上也很適合加白線裝飾喲！

狗狗帆布包

平頂草帽

用等於符號添加質感。

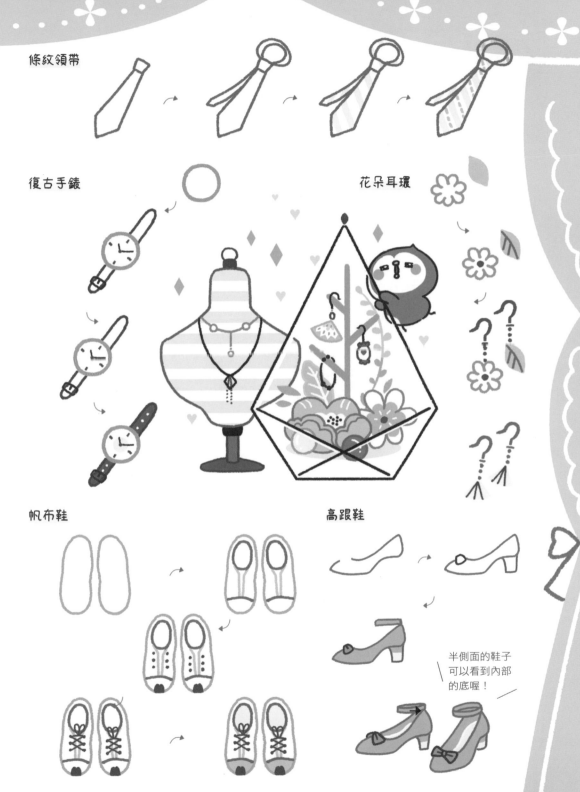

條紋領帶

復古手錶

花朵耳環

帆布鞋

高跟鞋

半側面的鞋子
可以看到內部
的底喔！

101

悠閒週末小時光

宅在家也有趣！描繪活動時可以選擇常見圖案添加表情，日常會變得更萌。

 宅在家也要找事做

烹飪的準備工作少不了刀具。畫刀具要掌握不同的類型畫法喲！

切肉的刀是寬寬的方形，切蔬菜的刀形狀較圓潤，切水果的小刀則更窄。

隔熱手套

鍋具

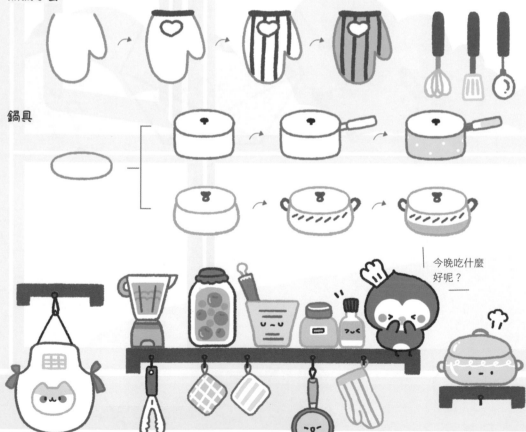

今晚吃什麼好呢？

麺包機　　　　　　　電鍋　　　　　　　　圍裙

吸塵器

拖把和水桶

洗衣機

清潔日

加上短波浪
線就震動起
來啦！

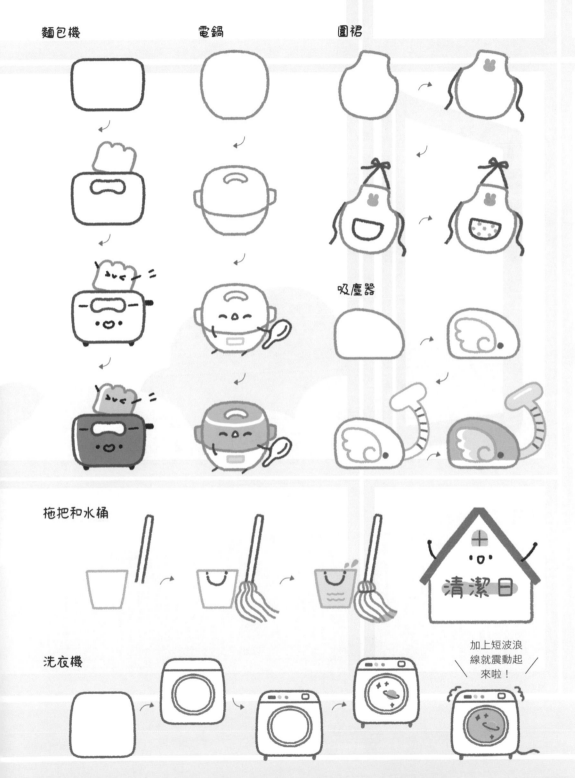

 藝術細胞活躍中

用小音符來點綴畫面，就能產生音樂流動的悠閒氛圍。

音符也可以有表情！

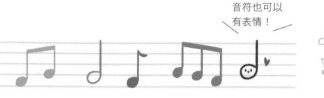

將音符點綴在樂器或播放器周圍時，注意體積要小，色彩要豐富，看起來才不會呆板。

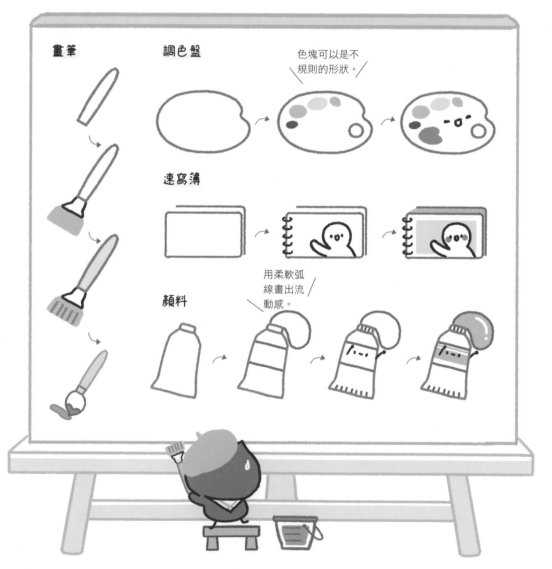

畫筆

調色盤

色塊可以是不規則的形狀。

速寫簿

顏料

用柔軟弧線畫出流動感。

吉他

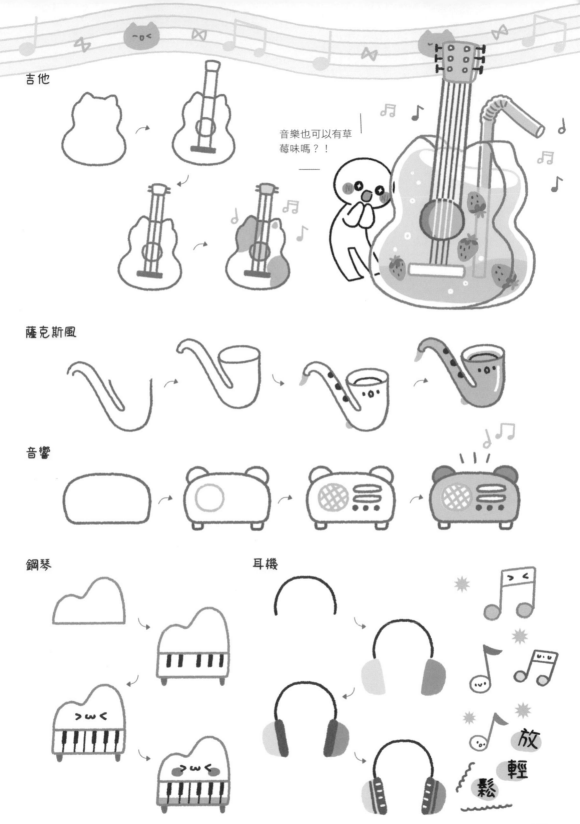

音樂也可以有草莓味嗎？！

薩克斯風

音響

鋼琴

耳機

放輕鬆

堅持吧！運動健身

眾多球類運動中，體積較小的球類要結合球拍和球一起畫，才有辨識度。

小球和大球拍的搭配就很萌，還可以在球拍面上添加表情，看起來更生動。

足球

足球表面是幾個六邊形相連。

籃球

籃球表面類似「米」字。

圓形的球還有我們！

棒球

棒球的特點是縫紉線。

啞鈴

捲捲瑜伽墊

用螺旋線畫出捲起來的效果。

努力

？

輕鬆

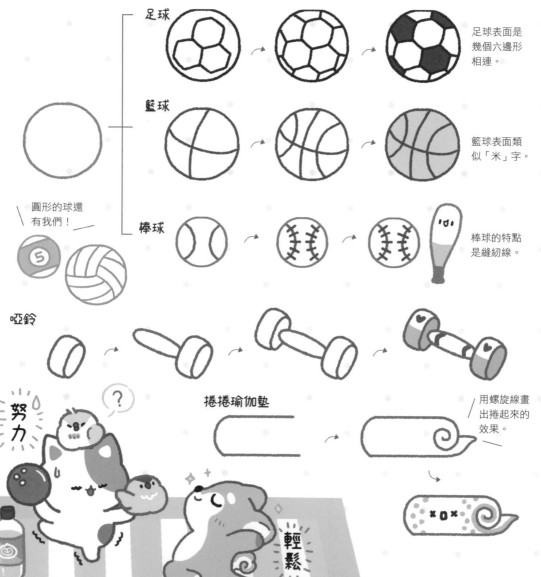

棒球帽

籃球架

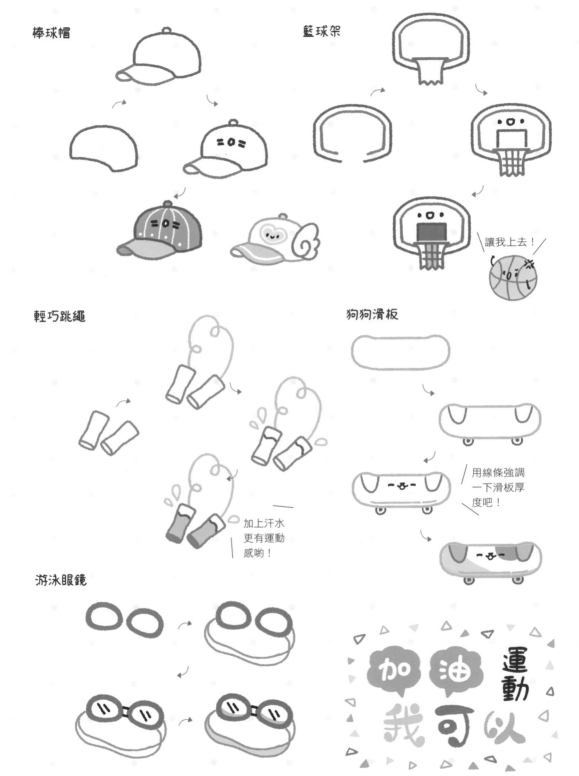

讓我上去！

輕巧跳繩

加上汗水
更有運動
感喲！

狗狗滑板

用線條強調
一下滑板厚
度吧！

游泳眼鏡

加油 運動
我可以

素材庫
超乖巧小物集

Chapter 6

去看看
美麗世界吧

如同繪畫一樣，旅行也是放鬆身心的療癒方式。
當旅程結束，我們可以用畫筆去回憶旅途中的美
好。一起來描繪美麗世界吧！

6.1 從這裡出發

記錄旅行先從繪製行李和交通工具入手，用基礎圖形演變出豐富多樣的它們吧！

 收拾行李要細心

帶上相機記錄旅行美景。不同種類的相機鏡頭雖然都是圓形，但也有各自的特點哦！

在大鏡頭內部點綴反光線條。

膠片機上可以裝飾可愛小圖案。

微單鏡頭是大大的圓形，拍立得鏡頭是圓形裡面有個小方形，而拋棄式傻瓜相機的鏡頭則更迷你。

卡套／票卡夾

零錢包

加虛線來表示縫紉效果。

貓咪∪形枕

兔耳化妝包

防曬乳

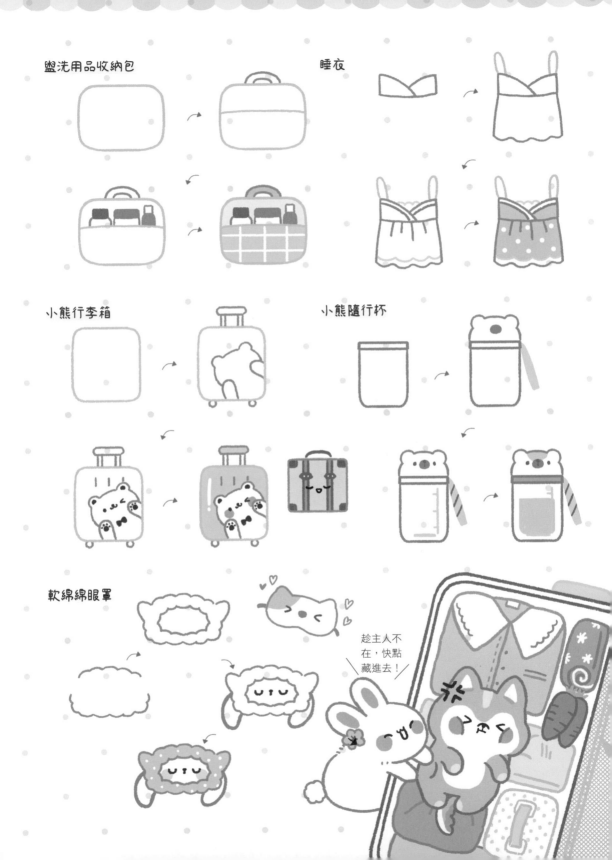

盥洗用品收納包

睡衣

小熊行李箱

小熊隨行杯

軟綿綿眼罩

趁主人不
在,快點
藏進去!

 在飛馳的列車上

擔心汽車結構複雜難畫嗎？其實只要用邊角圓潤的方形加上其他圖形來組合就行了！

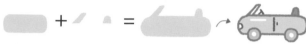

用方形分別加上半圓形、梯形或是不規則的小圖形就能畫出汽車、小巴士和敞篷車啦！

自行車

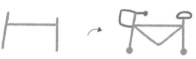

電動車

飛機

 出發吧！

飛機窗

汽車　　　　　　露營車　　　　　　高鐵

輪船

貓咪巴士

畫上貓爪
就成了貓
咪巴士。

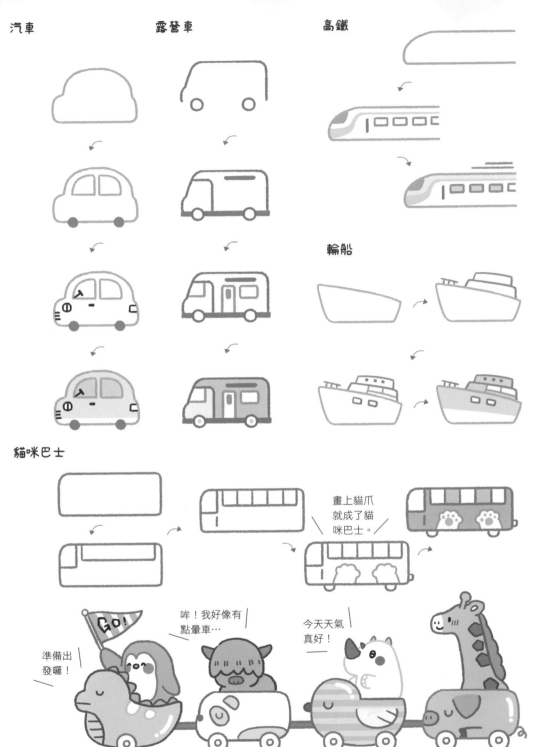

準備出
發囉！

咥！我好像有
點暈車…

今天天氣
真好！

翻開甜蜜旅行相冊

用畫筆記錄旅行所見美景時,在風景中添加環境相關的小元素,會更加生動!

添加簡單的線條和形狀,就能表現出大海的不同型態。

平靜的海面　　　　起風的海面　　　波濤洶湧的海面

弧線能表現海面的平靜,陰影能表現出海面被風吹動的起伏感,而用白色畫出波浪的形狀則能表現出海面的波濤洶湧。

海星貝殼

椰子樹

在樹幹畫上短線可以增強質感。

帆船

帆大船小更可愛。

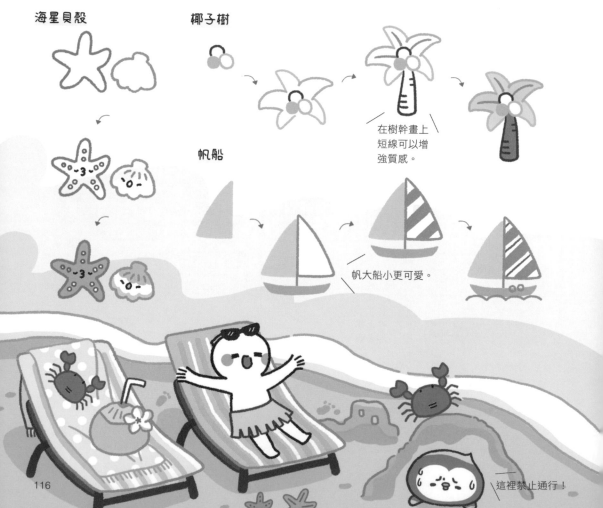

這裡禁止通行!

116

沙灘椅

裝飾線條也要注意方向性。

海鷗

畫遠處的海鷗時，可以用簡化的英文字母 M 來表現。

沙堡

海浪

SUMMER BEACH

游泳小豬

游泳圈加點反光才有質感。

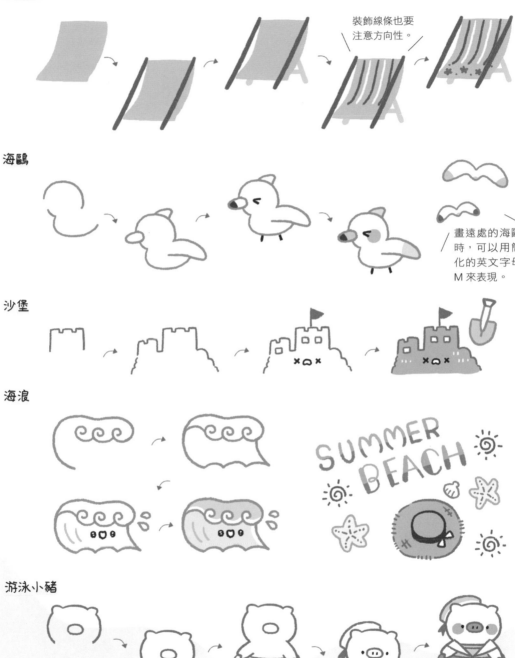

 ## 去山頂迎接日出吧

 山的形狀大同小異，但是可以用不同的線條去表現質感和變化哦！

青山加短線表現樹木茂密。雪山用弧線畫雪頂邊緣。貧瘠的山用折線表現崎嶇。

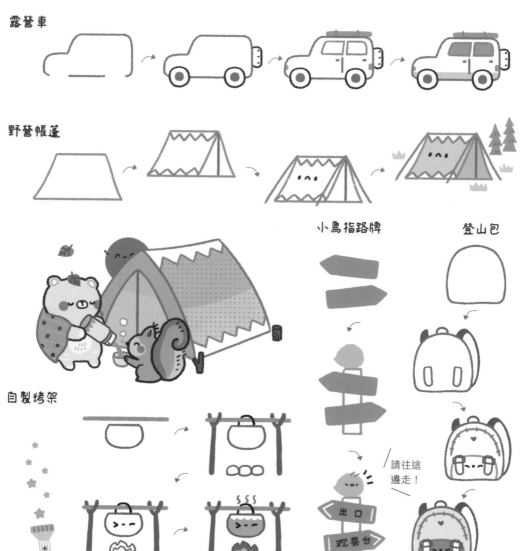

露營車

野營帳篷

小鳥指路牌

登山包

自製烤架

請往這邊走！

出口

觀景台

 花樣旅行拍立得

在風景周圍畫上邊框就變成好看的照片畫！

可以給景色加上拍立得邊框、相框還有照片繩等豐富樣式。

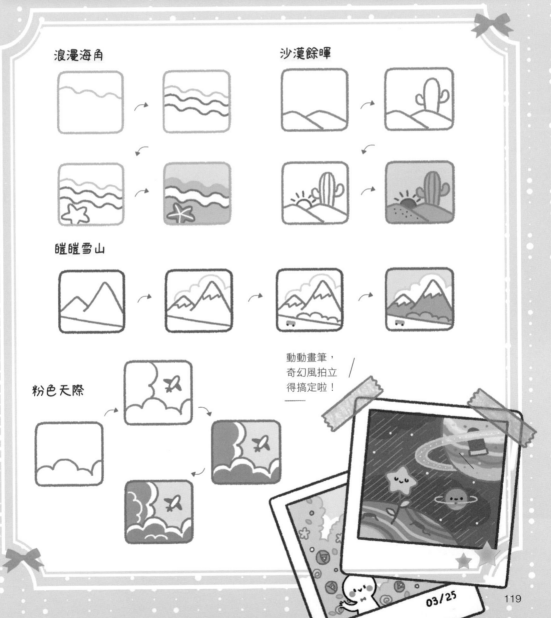

浪漫海角

沙漠餘暉

暟暟雪山

粉色天際

動動畫筆，奇幻風拍立得搞定啦！

03/25

6.3

猜猜看我在哪裡

每個國家都有自己獨特的人文風情,用具有代表性的地標、食物、工藝品等來表現吧!

 日式風情小物

和風的氛圍可以輕鬆地透過櫻花來營造!來看看櫻花的畫法吧!

像一顆小愛心。

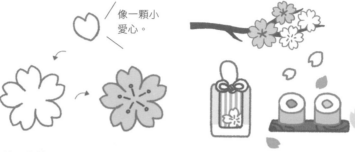

有缺口的花瓣是櫻花的重要特徵。可以將櫻花及其花瓣裝飾到小物或食物周圍哦!

達摩娃娃　　木屐　　日式圓扇

日式燈籠

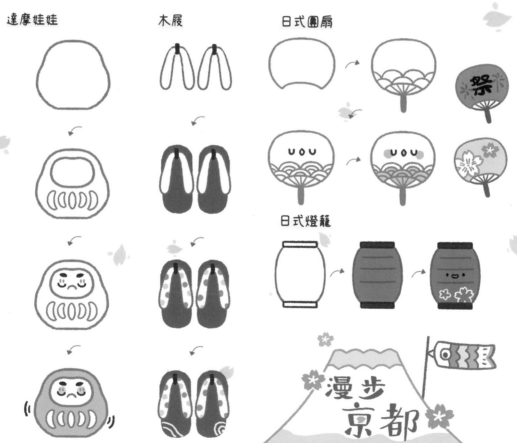

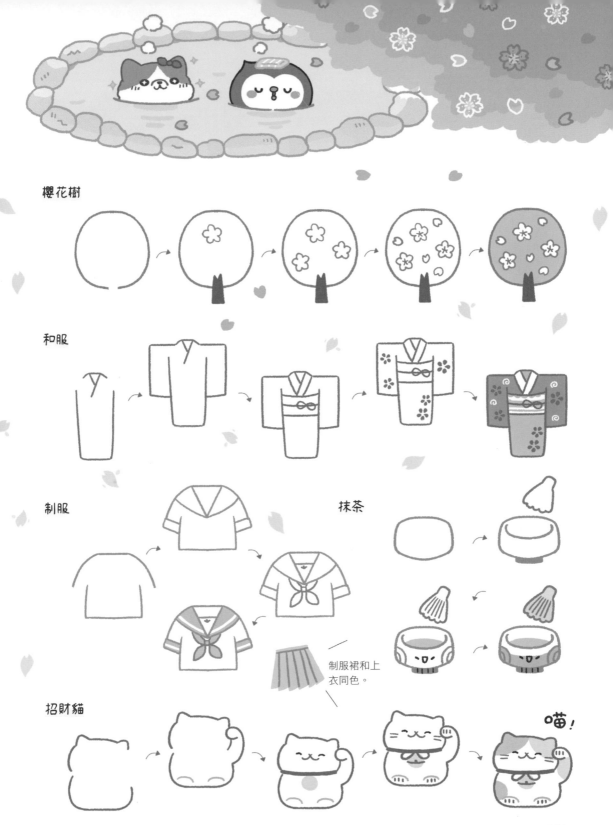

櫻花樹

和服

制服

抹茶

制服裙和上衣同色。

招財貓

喵!

 火熱曼谷行

 熱情東南亞的食物也要畫得很有風情。用雞蛋花、小傘和香茅葉進行裝飾吧！

添加裝飾的時候注意體積要小一些，小巧一點更加可愛。

沙灘傘

人字拖鞋

鳳梨雞尾酒

芒果糯米飯

將盤子畫成貓咪形狀更加可愛。

長尾船

佛寺

芭蕉葉

突突車

天燈

曼·谷
三日遊 📷

我們是水母
伴舞團！

再再上升的天燈，有近大
遠小的體積變化。

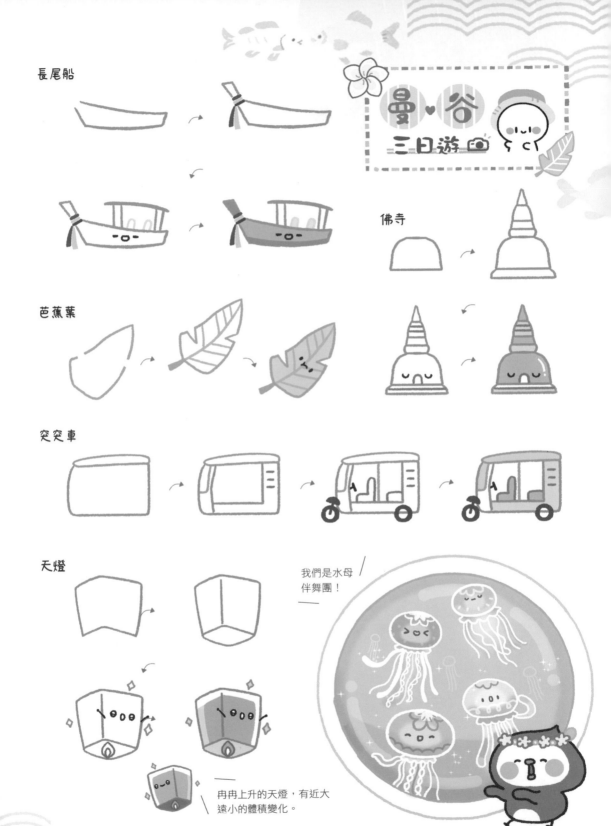

 浪漫的英倫節奏

大家是否會常為顏色傷腦筋？其實繪製國家時可以以國旗的配色為主啲！

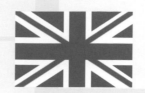

描繪英國圖案以紅藍兩色為主，再搭配其他淺色或者灰色就很好看啦！

雙層巴士

=3

廣場鴿子

小錫兵

復古偵探帽

泰迪熊

電話亭

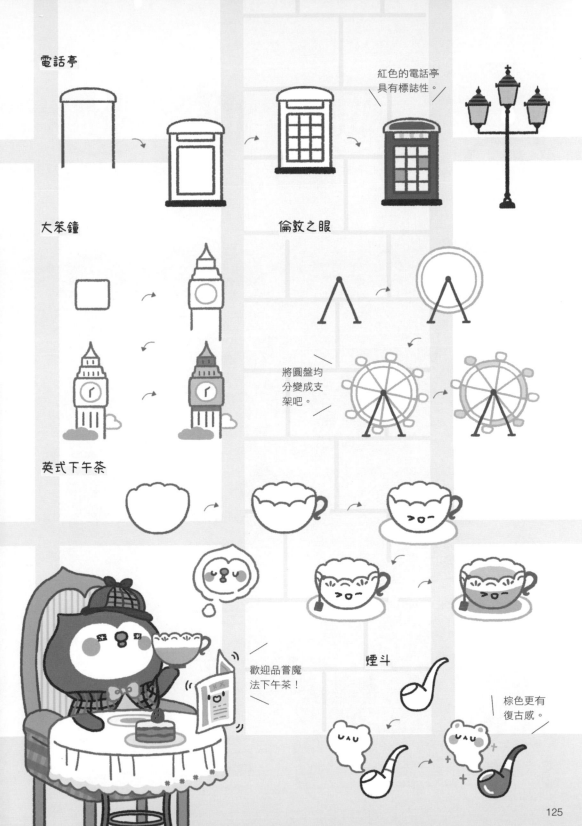

紅色的電話亭具有標誌性。

大笨鐘

倫敦之眼

將圓盤均分變成支架吧。

英式下午茶

歡迎品嘗魔法下午茶！

煙斗

棕色更有復古感。

125

 紐約我來啦

電影有 3D，畫圖也可以開啟 3D 模式增加趣味性！

移動位置的顏色部份，要把邊緣線畫平滑。

變為 3D 效果有兩種方法：一種是用三色線條畫出重疊效果；另一種是將顏色輕微移動位置，製造立體感。

牛仔帽

自由女神像

用弧線表現衣服褶皺。

瓶裝可樂

添加小圓點氣泡更有滋味。

電影院爆米花

醒醒，你們喜歡的超級英雄電影要開始啦！

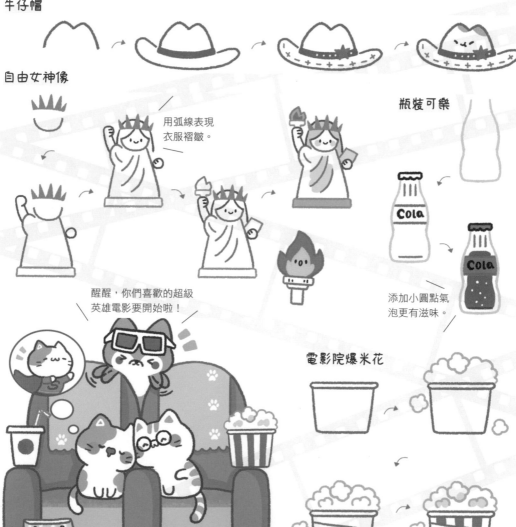

擁抱希臘海風

希臘的雕刻是一絕。在畫雕塑時要掌握畫出空洞眼眶，還有添加陰影的小技巧。

我怎麼變成雕像了！

橄欖油

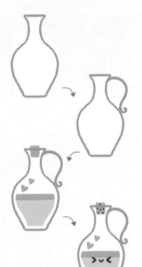

面具

我也要合照。

豎琴

傳統建築

神廟建築

柱子可以盡量簡化。

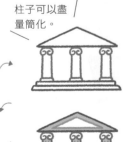

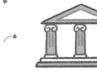

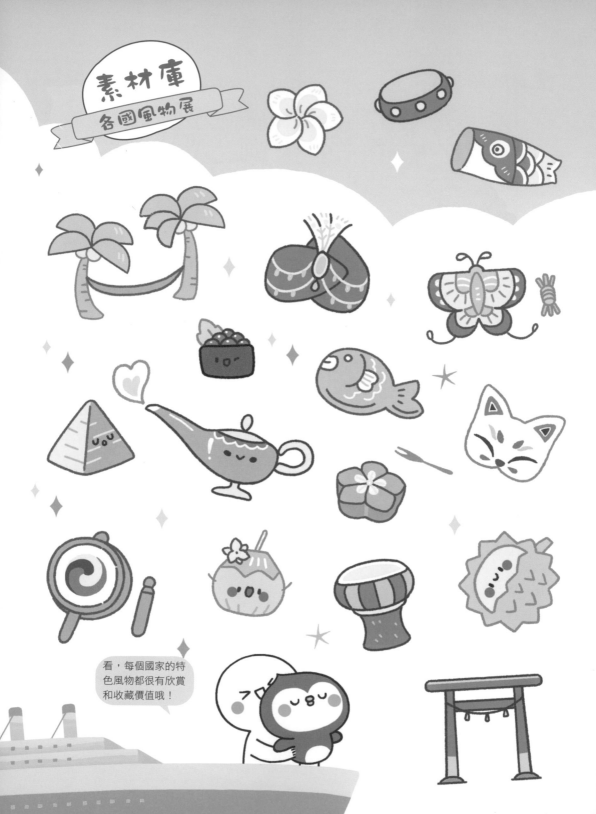

看，每個國家的特
色風物都很有欣賞
和收藏價值哦！

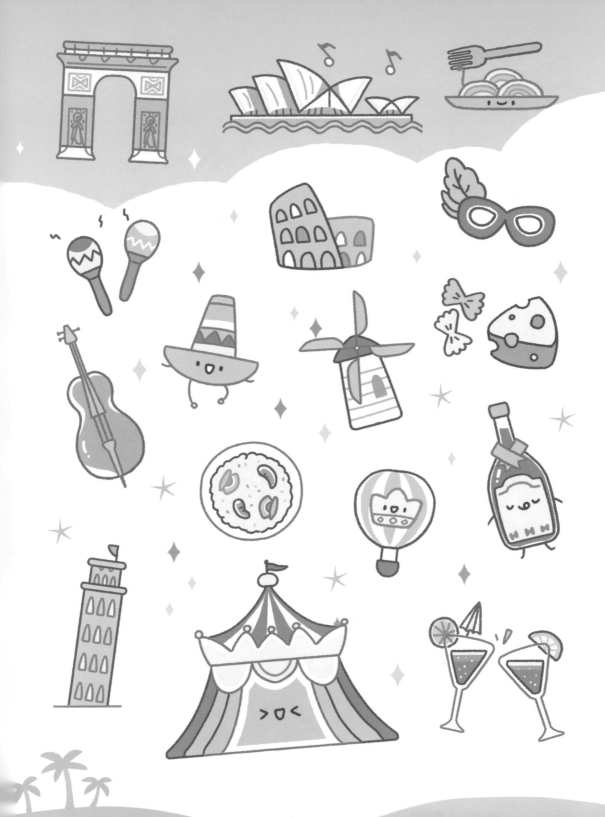

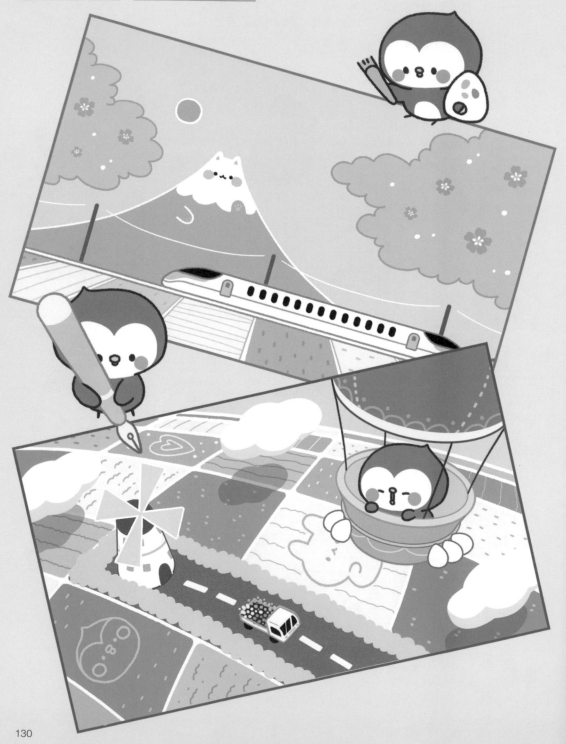

Chapter 7

一見你就心動

陪伴在身邊的親人、友人都是最重要的存在，
一起拿起畫筆，畫下值得珍藏的每個瞬間吧！

7.1

獨一無二的存在

簡筆畫人物的重點在於靈動的表情、神態和動作，讓我們從簡單的頭像開始，逐步掌握人像畫法的秘訣吧！

動筆來畫自畫像

我們可以將頭部看作一個圓形，所以人物的後腦勺是非常飽滿的，不要畫扁呦！

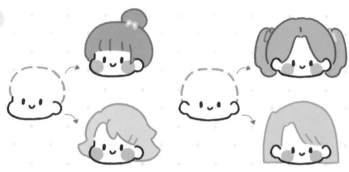

繪製半側面臉頰時，向外凸起會更可愛。正面的臉蛋則要注重對稱。

紮起大蝴蝶結

生氣的樣子也可愛

戴上睡帽

愛戴帽子的姐姐

好生氣，
畫不出來！

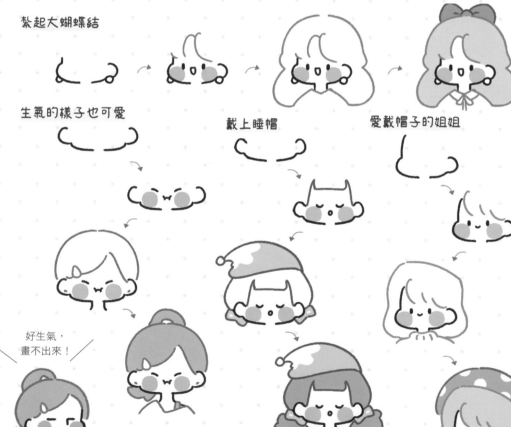

奶茶不離嘴

打籃球超帥

KTV 歌神

溫柔的鄰居

有點自戀的朋友

 最親愛的家人們

只要抓住不同年齡層的面部特徵來表現，就容易多了。

圓滾滾的寶寶

頭髮濃密的中年人

禿頭的老年人

想要畫出明顯的區別也可以從臉形著手，隨著年齡增長，人物的臉形會從圓潤到方正，再到下巴變尖。

穿西裝的老爸

溫柔美麗的媽媽

玩遊戲的哥哥

LOVE LOVE

可愛的妹妹

慈祥的爺爺

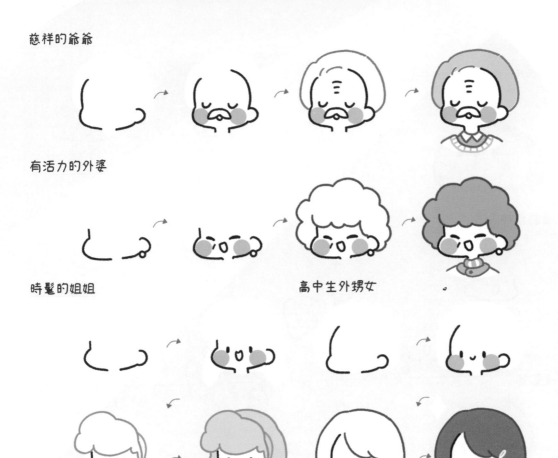

有活力的外婆

時髦的姐姐　　　　　高中生外甥女

帥氣的男朋友

哈哈，小白也
想來拍照！

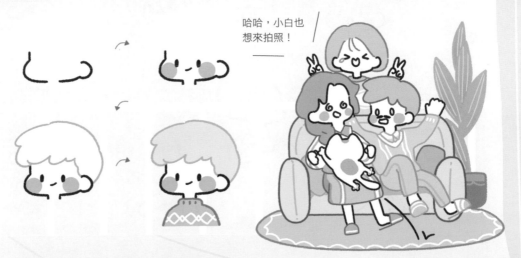

 認真的人最可愛

服裝和小道具是表現職業的代表性元素，比如帽子。在繪製時要注意與頭部的遮擋關係。

小型帽子畫在頭髮外面會更可愛，大一點的就包住腦袋不用畫頭髮。

導遊精神滿滿

攝影師

園藝師

甜點師傅

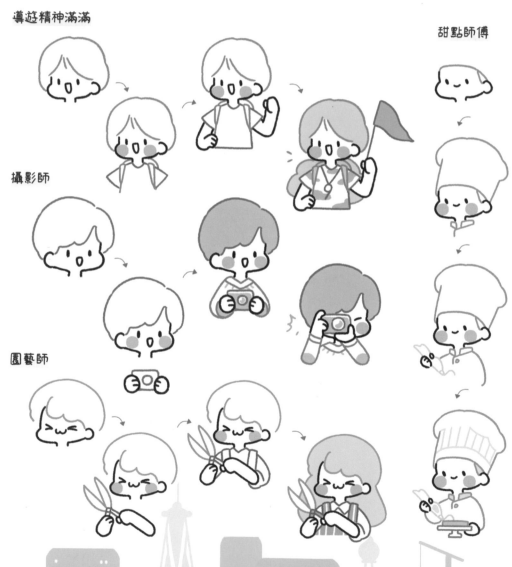

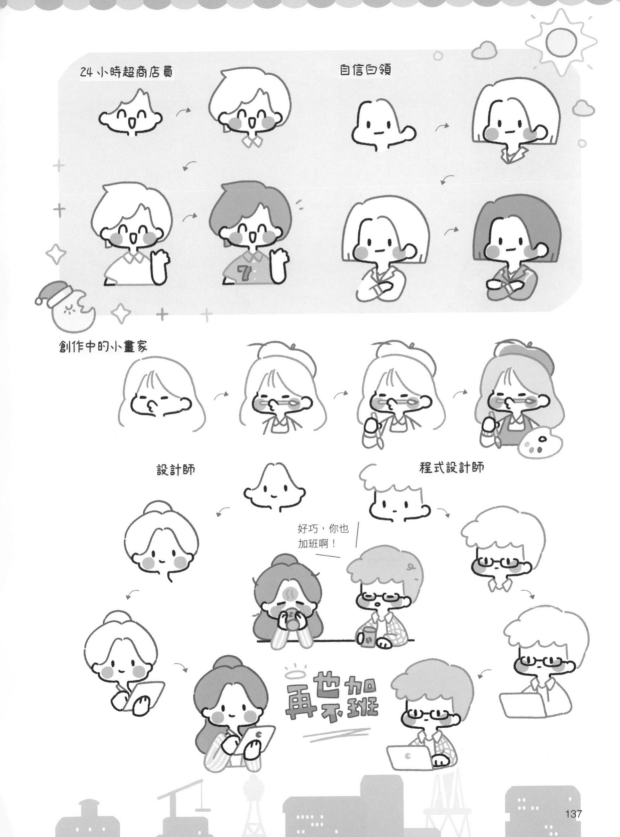

24 小時超商店員

自信白領

創作中的小畫家

設計師

程式設計師

好巧，你也
加班啊！

再也不加班

今天也要見面呀

發揮天馬行空的想像力,添加一些元素和動作,為每次特別的見面留下珍貴的記憶吧!

拉著閨蜜去逛街

外出購物總是會買很多東西,所以手提袋元素必不可少,它們有很多種畫法哦!

紙質的袋子線條硬朗,不管是折起來或是捲起來,線條都要保持流暢。塑膠袋較為柔軟,提起時底部要向內收縮表現重量感。

來乾杯吧

這件衣服好看嗎

快樂購物

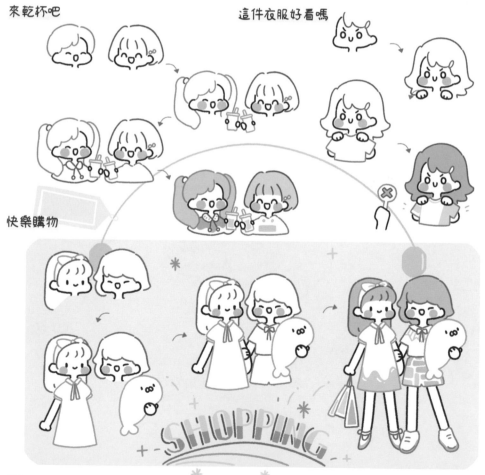

 終於到了野餐日

野餐最具代表性的元素就是：
野餐籃、鮮花和食物！

我們可以將這些野餐元素和人物結合起來，使畫面更有場景感。

享受野餐好時光

品嘗美食

草地音樂會

悠閒的聽眾

彈得真好聽！

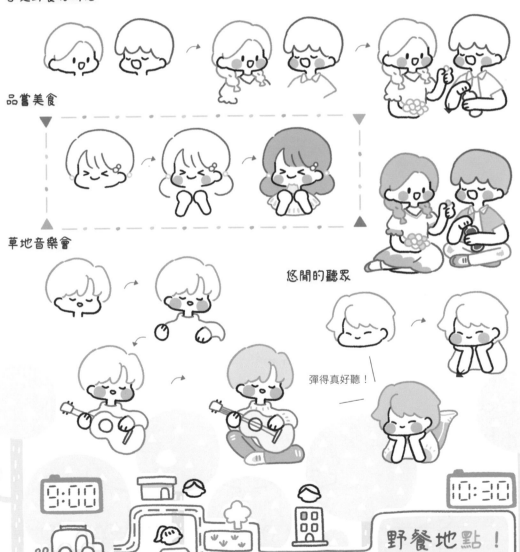

 來拍照吧！創意變裝會

繪製多人場景時的省時技巧，就是只畫出後排人物的腦袋。

多人構圖中，常使用雙人對稱、雙人對角以及多人重疊這三種方法。

愛的蘋果派

想和我一起仰望星空嗎？

不了，謝謝。

天使降臨

芋圓芒果冰少女

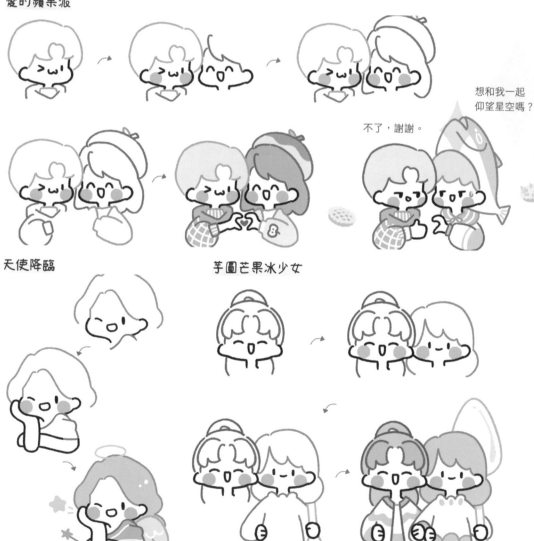

海鹽冰淇淋組合

清爽檸檬女孩

小狐狸來囉

小綿羊與大角羊

合體!

草

莓

蛋

糕

 超可愛桌面工廠

學會畫這些人物後，可以自己手繪一些小插圖，拍下來當作手機桌面哦！

一張完整的壁紙，除了人物，也離不開這些裝飾小元素，但是搭配時要注意色調保持協調。

煎蛋漢堡窩

衝出宇宙吧

紅豆年糕溫泉

花朵帽子

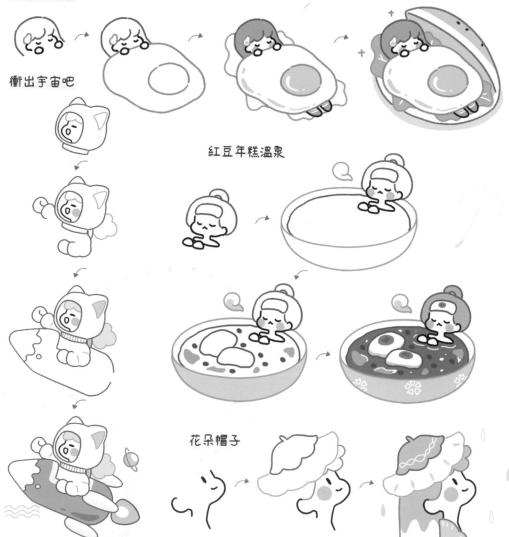

含苞待放的花朵　　　　棉花糖餅乾小包

飛起來吧

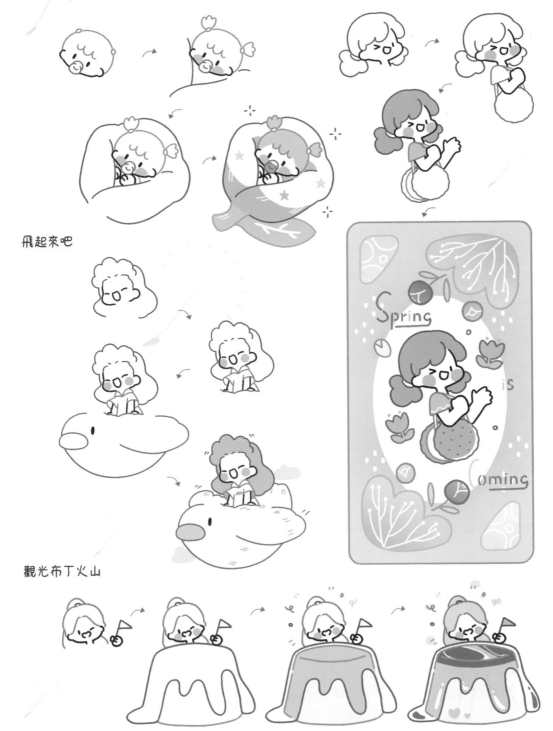

Spring is Coming

觀光布丁火山

素材庫
人物小劇場

早上的街道真熱鬧！我們下樓喝咖啡吧！

外面的活動好吵…

早上的空氣真好，不過好睏啊…

多讀書多看報，少吃零食多睡覺。

是呀，張媽媽早啊！

哎呀，小調皮出來曬太陽啦！

Nice Day Cafe

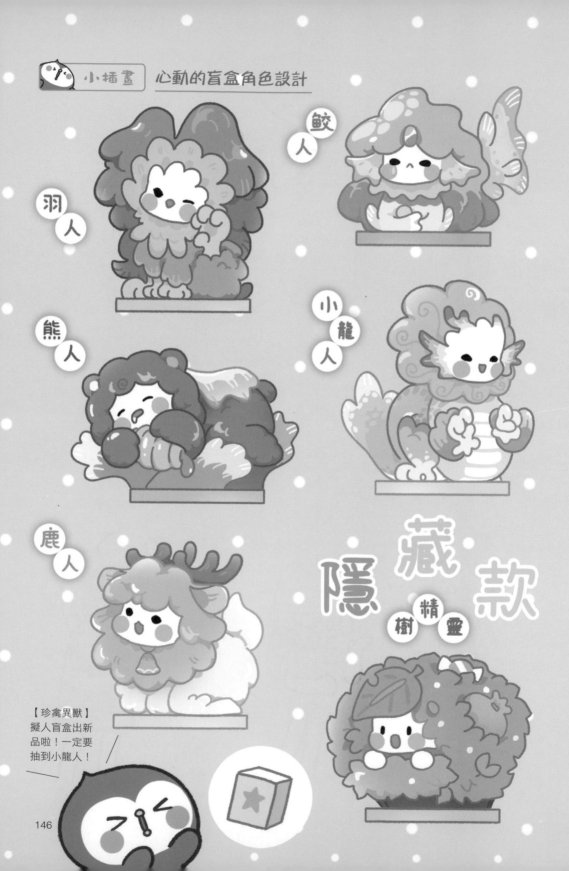

羽人

鮫人

熊人

小龍人

鹿人

隱藏款

樹精靈

【珍禽異獸】擬人盲盒出新品啦！一定要抽到小龍人！

Chapter 8

節日也要萌萌的

各種節日和紀念日，都是家人朋友團聚的美好時光，畫什麼元素才能呈現節日的氛圍呢？跟我一起來看看吧！

8.1

不會忘記的日子

將重要的日子變為紙上的回憶相簿,一起用好看的圖案來進行裝飾吧!

許下心願吧

在生日派對中,盡情添加氛圍元素來讓畫面更熱鬧吧!

圖案周圍隨意散布小星星可以增加歡樂氣氛。

派對氛圍元素有小星星、小彩帶和小圓圈等幾種圖形。
用糖果色來畫更有歡樂氣氛。

繽紛彩旗

　純色版

　加數字

　加圖案

格紋版

　加英文

點點條紋版

尖角生日帽

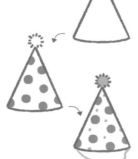

暖心禮物

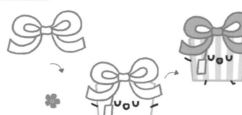

生日蛋糕

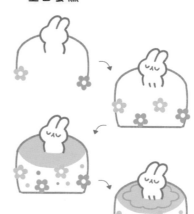

把春天
送給你

 我們畢業啦

畢業放飛氣球時,有沒有觀察過不同類型氣球的特徵呢?

在普通氣球加上反光,在卡通氣球旁添加線條來表現有厚度的皺褶,半透明氣球重疊圖案可以畫出透明感。

校服　　留言冊

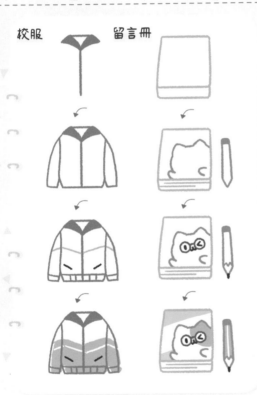

博士帽

畢業證書

紙飛機

149

愛的粉色紀念日

戀愛時收到玫瑰會很心動。鳥醬為大家列舉玫瑰的三種常見畫法。

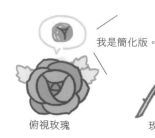
我是簡化版。

俯視玫瑰　　　　　玫瑰花枝　　　　　玫瑰花束

俯視玫瑰由中心向外畫出花瓣層。玫瑰花枝要描繪出花刺。玫瑰花束的花朵部分是由色塊加簡單線條組成。

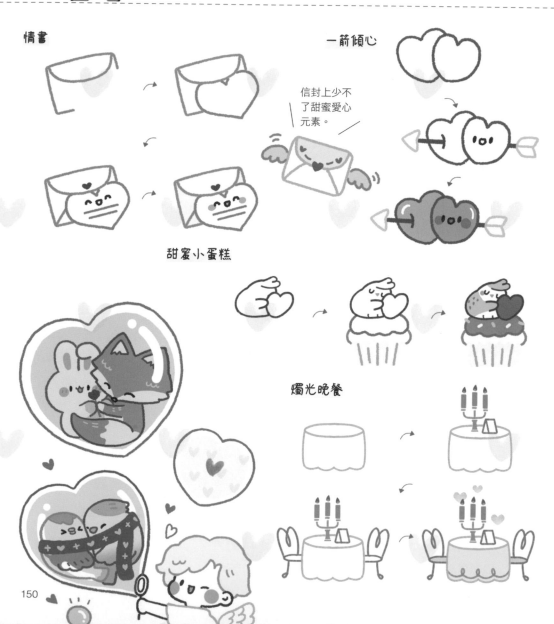

情書

一箭傾心

信封上少不了甜蜜愛心元素。

甜蜜小蛋糕

燭光晚餐

150

愛的氣球

戀愛熊熊

心心香檳

被香檳浸泡
部分的愛心
顏色較淺。

戀愛訊息

巧克力禮盒

巧克力直接用
色塊塗出形狀
更簡單。

迎接暖暖的幸福吧

終於在期盼中迎來了節日，用溫暖熱情的顏色來描繪節日的模樣吧！

 給您拜年啦

迎接新年少不了炫麗的煙火，來看看怎麼表現多種造型的煙火吧！

三角煙火

分層煙火

斷線煙火　　　　水滴煙火　　　　圖案煙火

煙花外輪廓都是近似圓形的，並且都具有由中心向外發散的特點。

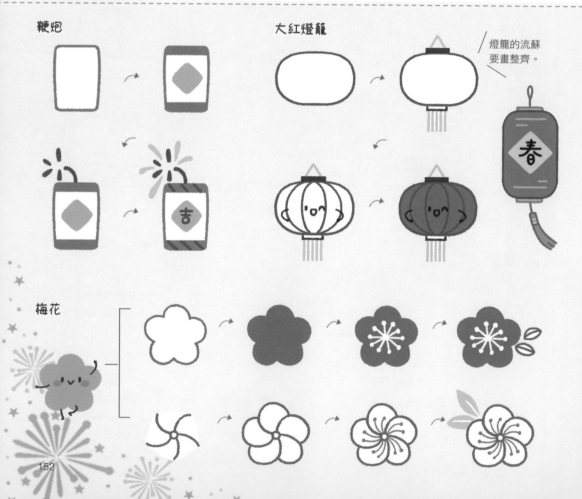

鞭炮

大紅燈籠

燈籠的流蘇要畫整齊。

梅花

152

中國結

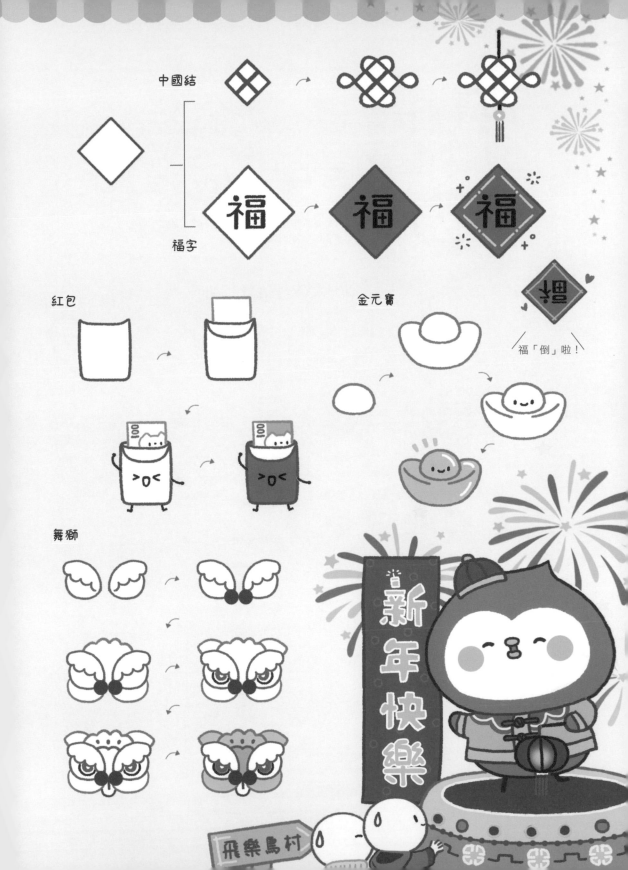

福字

紅包

金元寶

福「倒」啦！

舞獅

新年快樂

飛樂鳥村

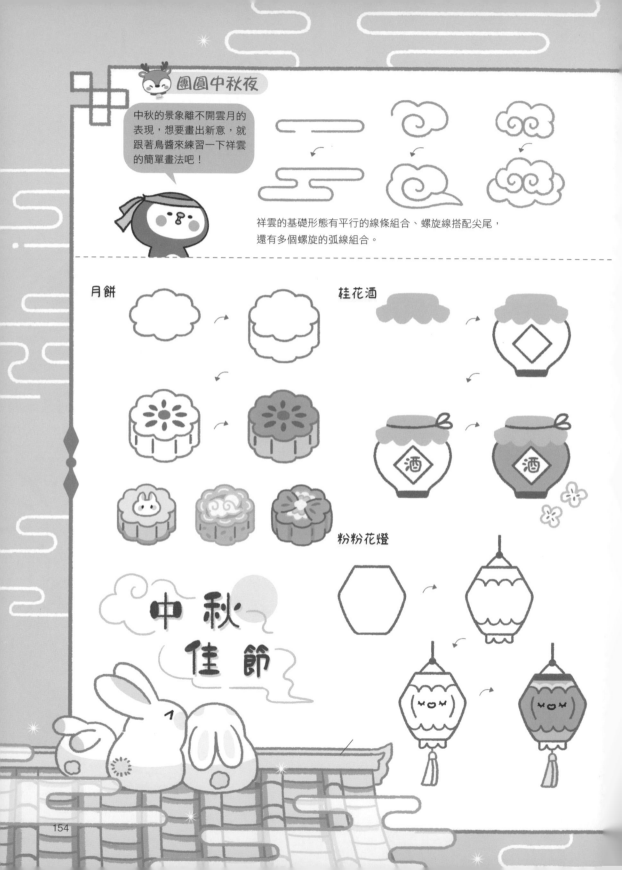

團圓中秋夜

中秋的景象離不開雲月的表現,想要畫出新意,就跟著鳥醬來練習一下祥雲的簡單畫法吧!

祥雲的基礎形態有平行的線條組合、螺旋線搭配尖尾,還有多個螺旋的弧線組合。

月餅

桂花酒

粉粉花燈

中秋佳節

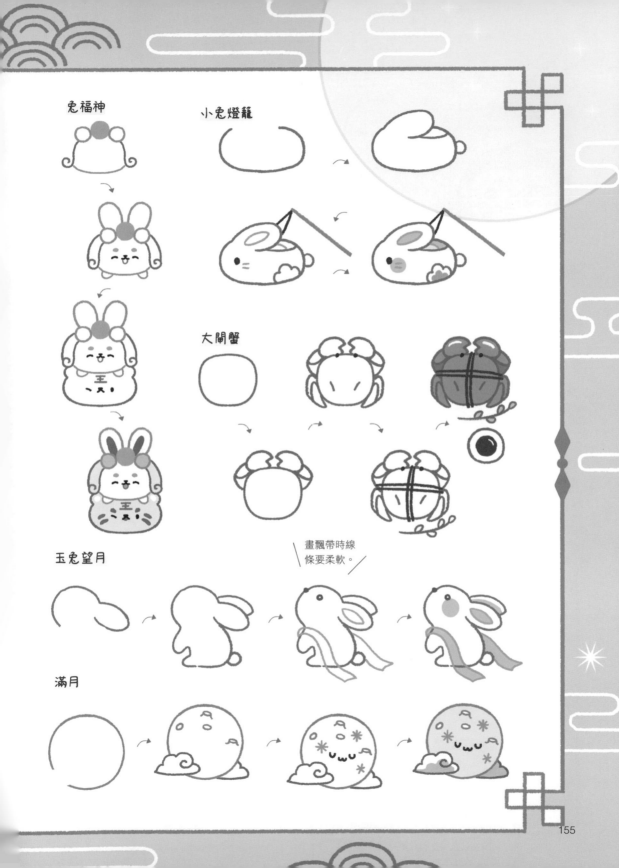

兔福神

小兔燈籠

大閘蟹

玉兔望月

畫飄帶時線
條要柔軟。

滿月

玉

玉

 萬聖節的大南瓜

 可愛鬼怪各有特點，抓住特點就會很有辨識度啦！

 幽靈的形狀像Q彈的果凍。

 綁帶怪要用繃帶遮住一隻眼睛。

 吸血鬼的特徵是小尖牙和尖耳朵。

 鬼火用不規則弧線勾邊畫出飄動感。

南瓜燈

點燈時眼睛是淺色才有發光感。

暗夜蝙蝠

可愛骷髏頭

眼眶和鼻子部分要用深色著色。

飛天掃帚

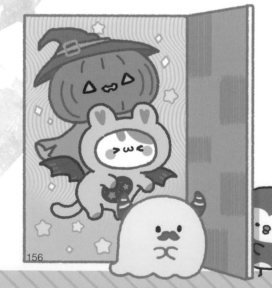

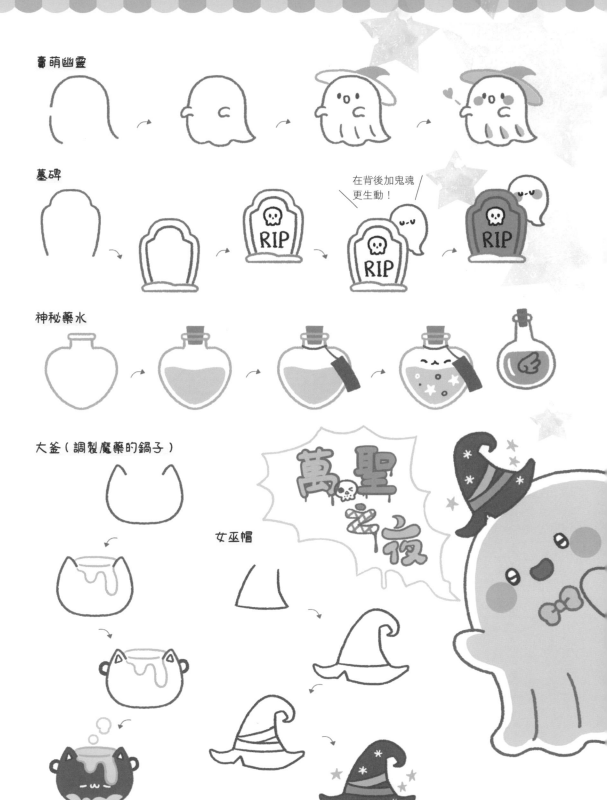

超萌幽靈

墓碑

在背後加鬼魂
更生動！

RIP

神秘藥水

大釜（調製魔藥的鍋子）

女巫帽

萬聖之夜

 收到聖誕禮物了

哪怕是造型普通的物品，加上聖誕風小圖案作為裝飾，就可以搖身一變成為聖誕禮物。

聖誕風小元素

選擇幾個小元素，並用紅綠黃為主的聖誕配色，就是聖誕風圖案啦！

聖誕樹

聖誕裝飾球

聖誕花環

金色鈴鐺

裝飾小球要用彩色來畫。

聖誕快樂

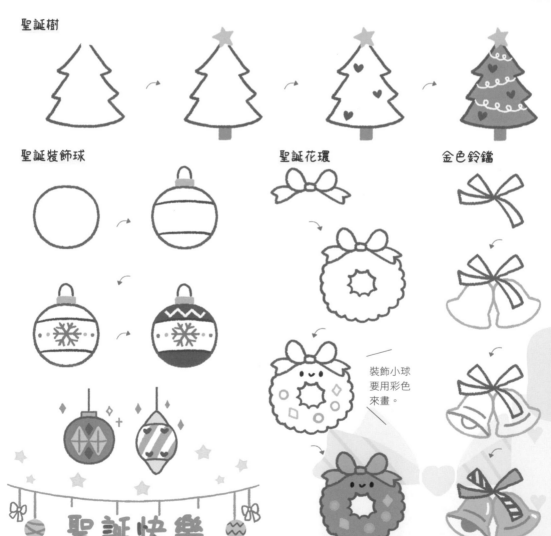

158

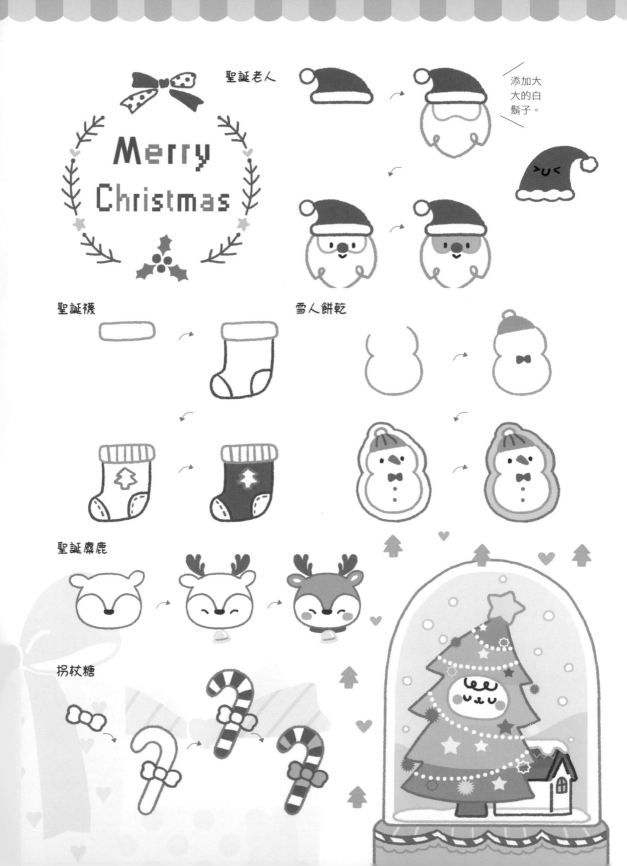

Merry Christmas

聖誕老人

添加大大的白鬍子。

>∪<

聖誕襪

雪人餅乾

聖誕麋鹿

拐杖糖

素材庫
心情表情包

享受美食

最愛吃麻糬

喜歡下雨天

吃青菜才健康

開始打雷了

搶到閃亮小燈籠

今天想玩立蛋

觀察昆蟲生態

來杯梅子酒

大口吃西瓜

頭戴可愛花圈

河面燈光閃閃

到鄉下摘蓮藕

欣賞候鳥的季節

來碗燒仙草

中秋去賞月

秋天果然來了

真想出國去玩雪

柿子營養價值高

吃餃子還是吃湯圓

天冷就要穿得保暖

八寶粥真好吃

年節來點特別的美食

天冷喝碗熱雞湯

Chapter

9

暖萌甜的
生活日常

簡筆畫不僅好玩好看，也很實用。在生活中，
它既可以幫忙妝點手帳，又可以裝飾日常，和
鳥醬一起玩轉暖萌甜的生活簡筆畫吧！

回憶滿滿的旅行手帳

無論是規劃旅行行程，還是想要記下旅行中的趣事，寫旅行手帳就對了！

出遊必備

- **ID** ＊身份證
- 相機和電池
- 換洗衣物
- 盥洗用品
- ＊暈車藥
- ＊睡眠小熊！

必買特產

- ☑ 牛肉乾
- ◎ 紮染披肩
- ☑ 蜂蜜蛋糕
- ☑ 花茶包
- ☑ 水果乾
- ◎ 可愛手鍊

DAY-1

在火車上昏睡了一晚，終於在天亮時來到了慕名已久的雛菊花田！遊客不多，真是太幸運啦！

DAY-2

下車後步行20分鐘，就可以看見超級大瀑布了！雖然天氣很熱，但在瀑布邊可以感受到透心涼的水花。

DAY-3

今天要在火車上待一天，大家都聚在一個車廂裡說故事。在我講到精彩的地方時，朋友突然大叫「有彩虹！」

 趣味照片處理

 NEW!

 NEW!

你可以把照片用拍立得或印表機印出來,再貼到手帳裡。

想讓方形的照片融入手帳拼貼,我們需要對照片進行一些修飾。

拼貼和剪切照片

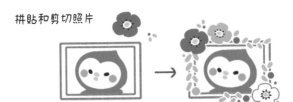

用貼紙圍繞照片拼貼,減弱邊框的存在感,貼紙也能讓照片更美觀。

用剪刀將照片需要的部分剪出來,不規則的邊緣更容易融入周邊文字。

塗鴉照片

以照片為畫板,用有覆蓋力的筆添加趣味塗鴉,能讓照片更加生動。

 多樣打卡方式

塗底色打卡

1) 制定景點打卡計劃
2) 預定飯店住宿
3) 查詢交通方式

勾選打卡

☑ 三套換洗衣物
☑ 暈車藥和腸胃藥
☑ 手機和相機充電器

打卡形式做出花樣,既可以區分不同的項目,又可以讓版面活潑漂亮起來。這三種方式不僅適用於旅行主題,其他內容的手帳也都可以參考哦!

插小旗打卡

小鳥花園　步道　新湖　棧橋　拍照花牆　導覽圖

啟動理財計劃吧

想要錢包滿滿不做月光族，井井有條的理財計劃能幫大忙！

6月 理財計畫

預算 3400元	存錢目標 500元

類別	預算	支出	結餘/透支	備註
家居物業	1200元	1200元	0元	房租省不了，下個月還是省省電費吧。
交通出遊	200元	130元	30元	騎共享單車能省一些。
食品酒水	1000元	1200元	200元	這個月外賣吃太多了。
服飾娛樂	1000元	650元	350元	只買了一條裙子。

本月支出 3200元　本月結餘 200元	完成度：

總結 從消費紀錄看來，多騎共享單車可節省交通費；飲食費花太多了
少吃點外食吧！反正也該減肥了，瘦一點才能買更好看
的衣服，現在就少買一點衣服吧！

排版解析

理財表格可以用來整理一個月的預算和支出，合理分配固定費用，達到節約的目的。所以版面一定要清晰明瞭，對比明顯。

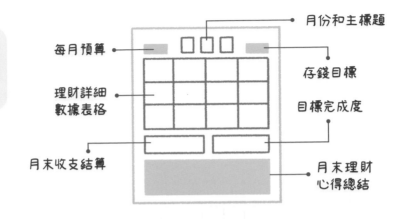

月份和主標題
每月預算
存錢目標
理財詳細數據表格
目標完成度
月末收支結算
月末理財心得總結

總結用表情包

用可愛的表情包來代表你的存錢成果吧！除了生動的表情變化，還可以結合背景的顏色來代表心情。

存大錢啦　　小有結餘　　沒存到什麼錢　　糟糕，超支啦

代表性圖案素材

預算　　信用卡　　房租　　水費

飲食　　計算器　　現金　　交通費

用小圖標來裝飾計劃表格，就不用事事都用文字表述啦！

存錢目標　　超支　　購物支出　　電話費

9.3 用可愛月計畫記錄美好

月計劃能夠幫助你制訂中期目標，記錄生活點滴，是留存美好回憶的重要幫手！

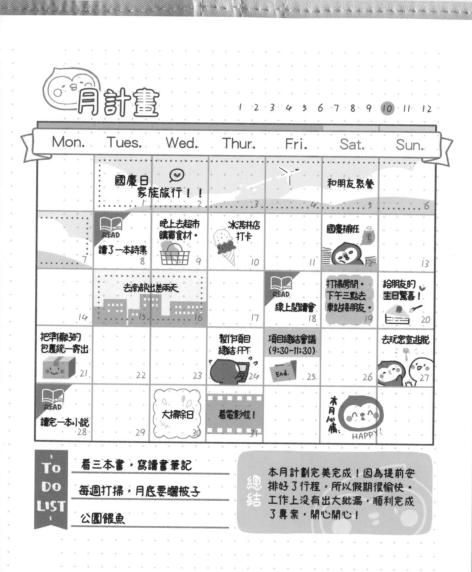

月計劃小技巧

在表格添加裝飾內容與背景，就能把月計劃表變得更好看。

每日內容可以添加小動物形象來代表自己。

連續的安排可用跨格背景或者箭頭來表示。

可愛的標籤

去郊外
踏青

教師資格考試

去乾洗店
拿衣服

超市採購

晚上六點
看電影

購買畫材

添購
新傢具

訂製
新衣服

水上樂園
GO GO GO

截稿日
檔案
提交

週五上午
會議

電視
到府維修

生活小圖案

紙膠帶

盒裝玩具

畫筆

牛奶

水果

速食

奶茶

蔬菜

啤酒

鮮花

高效率來自心智圖

使用心智圖的能使你思慮清晰，掌握好邏輯關係，大大提升你的效率！

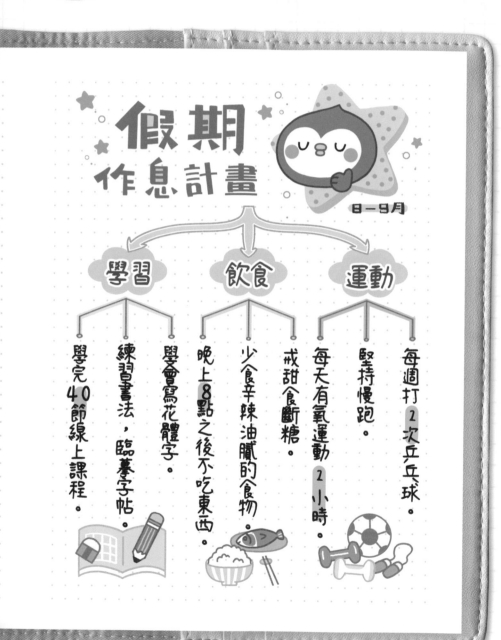

假期作息計畫

8–9月

學習　　飲食　　運動

學完40節線上課程。

練習書法，臨摹字帖。

學會寫花體字。

晚上8點之後不吃東西。

少食辛辣油膩的食物。

戒甜食斷糖。

每天有氧運動2小時。

堅持慢跑。

每週打2次乒乓球。

常用的心智圖結構

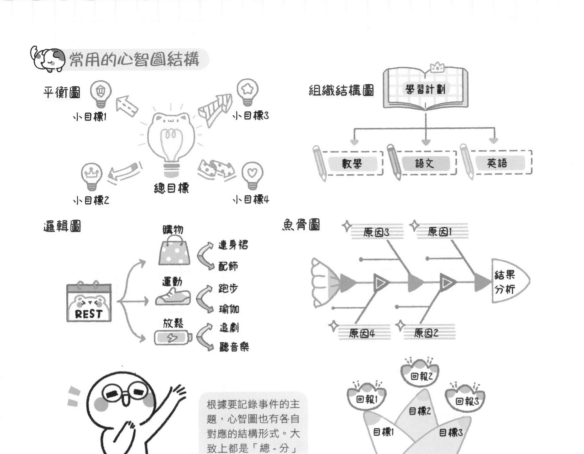

平衡圖
小目標1 小目標3
總目標
小目標2 小目標4

組織結構圖 學習計劃
數學 語文 英語

邏輯圖
REST
購物 → 連身裙／配飾
運動 → 跑步／瑜伽
放鬆 → 追劇／聽音樂

魚骨圖
原因3 原因1
原因4 原因2
結果分析

根據要記錄事件的主題，心智圖也有各自對應的結構形式。大致上都是「總 - 分」的結構。

回報1 回報2 回報3
目標1 目標2 目標3
價值／資源
樹狀圖

繽紛箭頭集錦

整理出來的主要分類可以用面積更大的箭頭指引。

往下細分的小要點用細窄的箭頭或歸納符號指示。

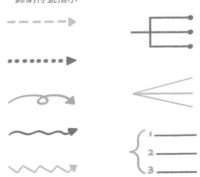

9.5 好筆記更有助於學習

學習少不了做筆記，掌握排版技巧，加上漂亮的文字和圖案，就是優質筆記的三要點。

讀書筆記

名句摘錄
☆ 思想是會專用它的人的財產。（愛默生）

偉大的思想能變成巨大的財富。（塞內加）

活著就意味著思考。（西塞羅）

名句摘錄
☆ 人生自古誰無死？留取丹心照汗青。

今人不見古時月，今月曾經照古人。

露從今夜白，月是故鄉明。

讀後感
這本書透過對一隻活了100萬次的貓咪的描寫，告訴所有讀者，生命最大的意義其實是「愛」。有「愛」這種情感存在，才是真正地活著，生命才是有溫度的。繪本的形式讓故事感染力更強，也更有趣。這是一本值得收藏的好書。

本書介紹

活了100萬次的貓

《 活了100萬次的貓 》

這是一本有趣的童話故事繪本。書中的貓咪活了100萬次，又死了100萬次，從沒有掉過眼淚，直到牠遇見另一隻貓咪。

經典零失敗的筆記版面

「口」字排版法
圖片和文字緊密排列，使讀者有視覺中心，版面更具整體感。

「呂」字排版法
內容整體分為兩塊，有平衡感，能避免版面頭重腳輕。

「回」字排版法
利用圖片或邊框將文字內容包圍起來，可以突出重點。

「品」字排版法
主要內容在上，次要內容在下，便於引導讀者的閱讀順序。

排版雜亂不要擔心，根據簡單的漢字形狀來排列就很清晰了！

「田」字排版法
將內容等分為四塊，適合表現四塊並列級別的內容。

個性創新的筆記版面

還有這些靈活改變圖片位置的變形排版方式，不過基本上還是要遵循文字與圖案穿插排列的原則喲！

對角線排版法

「一圖當先」排版法

串珠式排版法

發散式排版法

9.6 暖心超甜小卡片

手繪的卡片是一份獨一無二的心意，透過文字和圖案呈現出暖心的效果。

感謝和道歉小卡片

感謝和道歉小卡片都是為了傳達心意而製作，所以版面一定要將話語內容作為重點，再搭配可愛小插畫來令人會心一笑。

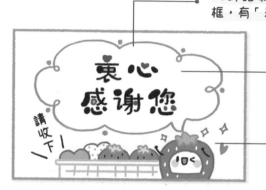

以對話氣泡框作為文字外框，有「表達」之意。

感謝和道歉的話語要簡潔、明確。

配合文字內容繪製小插畫，會讓人感到親近，易於接受。

表達感謝和道歉的圖案

對不起

非常抱歉

感謝您

請收下花束

常見對話氣泡框

 邀請小卡片

生活中常會使用邀請小卡片！用漂亮的手繪卡片邀請他人參加聚會，能給人耳目一新的感覺。邀請小卡片需要注意標明訊息和裝飾性兩大方面。

寫明重要訊息

活動相關文字是重點，居中擺放比較顯眼。

不能遺漏的訊息有聚會內容、日期時間以及具體地點，還可以加上貼心小提示喲！

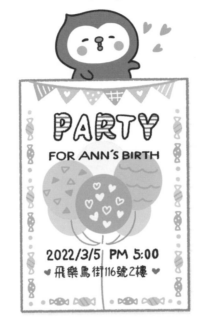

對卡片進行裝飾

邀請卡通常會使用裝飾性花邊來豐富版面。選擇和主題相關的花邊會更加適合。

在空白處加上花邊裝飾！

祝福小卡片

在節日、紀念日等重要日子獻上祝福使對方感到溫暖。祝福小卡片的繪畫內容要與文字主題相符哦！

配色要與主題相符，選擇能突顯重要紀念日氛圍的顏色。

祝福語用特殊字體寫更漂亮。

花束形圖案元素成為文字的框，融為一體的效果更能表現重要節日的氛圍。

特殊元素外框素材

選擇含義明顯、外輪廓較完整的圖形作為外框，可在普通紙上描框，也可直接變為特殊造型卡片。

01 隨意畫

結合直線或圓圈線，利用圓形、四邊形等幾何圖形的變形，在下面幾何形的基礎上設計好看的變形圖案或有趣的邊框吧！也可以參照例子，添加可愛動物或有趣的文字哦。

在這些水彩色塊上加上眼睛、爪子、毛髮等特徵，變出一群可愛的動物吧！

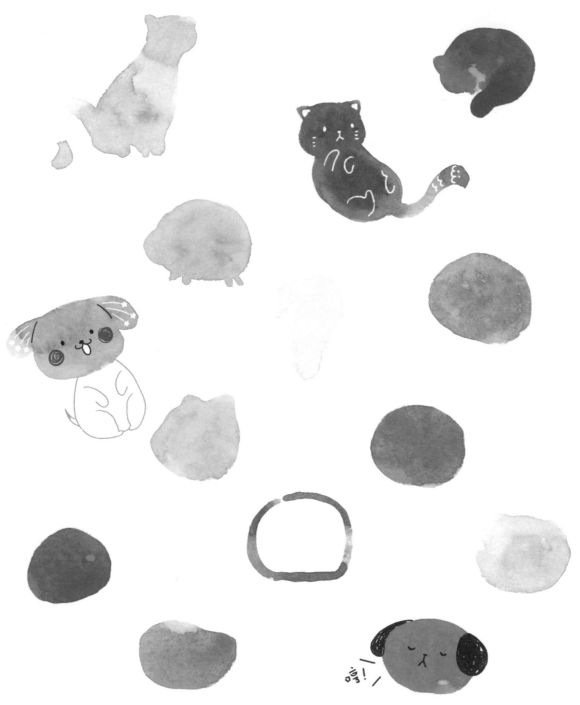

噓～有些小貓藏起來了，一起找出這裡究竟有幾隻小貓，幫牠們畫上好看的花紋吧！
還可以在空白處添加你喜歡的小貓和牠們的玩具喔！

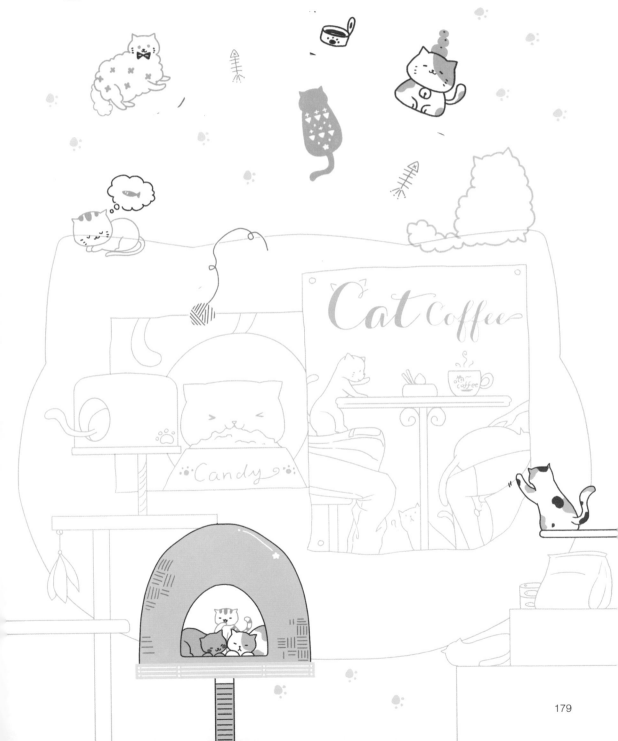

這是一個動物園的生態鳥園區手繪地圖，請根據文字提示，在這張地圖上的每個區域畫出相對應的禽鳥。

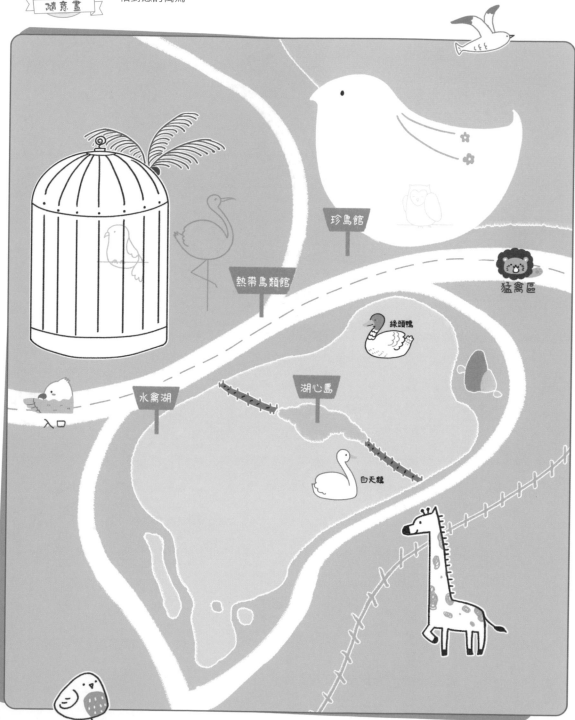

珍鳥館

熱帶鳥類館

猛禽區

綠頭鴨

水禽湖

湖心島

入口

白天鵝

請根據下方提供的水彩色塊的顏色和形狀,在上面或周圍添加線條和細節,畫出有趣的水果斷面,還可以嘗試在空白處用水彩自由地繪製色塊。

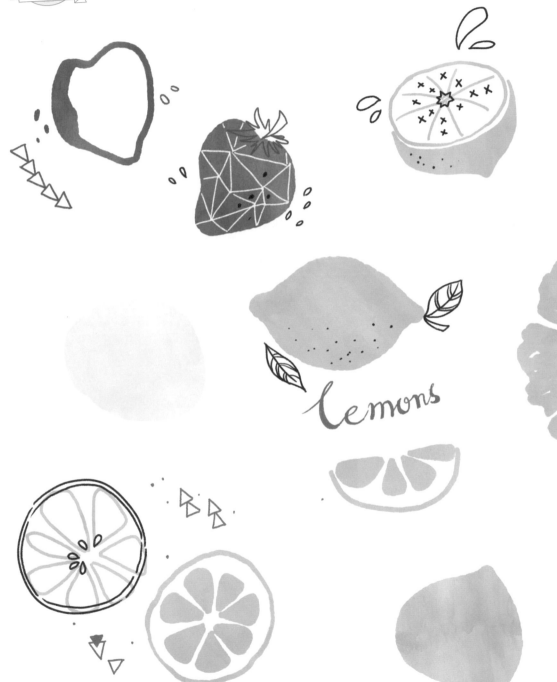

lemons

用簡單清晰的圖標標記這張地圖，可以是圖書館、公車站，也可以是餐廳或咖啡店，將你能想到的標記在地圖上畫出來，完成這張城市地圖吧！

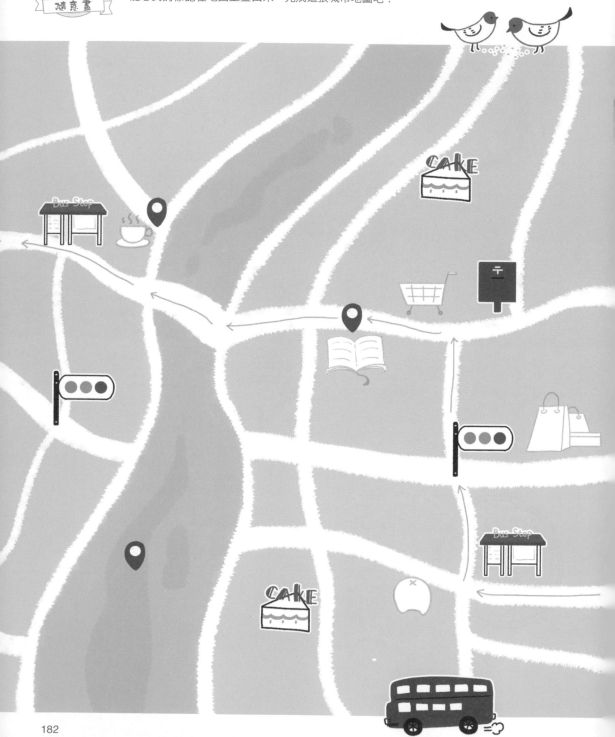

在下面的小格子中設計可愛的人物動作吧！可以靠著、坐著或趴著。當然，也可以躲在格子裡面哦！

3 分鐘超萌塗鴉畫起來

作　　者：飛樂鳥
企劃編輯：王建賀
文字編輯：王雅雯
設計裝幀：張寶莉
發 行 人：廖文良

發 行 所：碁峰資訊股份有限公司
地　　址：台北市南港區三重路 66 號 7 樓之 6
電　　話：(02)2788-2408
傳　　真：(02)8192-4433
網　　站：www.gotop.com.tw
書　　號：ACU083500
版　　次：2022 年 01 月初版
　　　　　2024 年 04 月初版九刷
建議售價：NT$299

國家圖書館出版品預行編目資料

3 分鐘超萌塗鴉畫起來 / 飛樂鳥原著. -- 初版. -- 臺北市：碁峰
　資訊, 2022.01
　　面；　公分
　ISBN 978-626-324-069-8(平裝)
　1.CTS: 插畫　2.CTS: 繪畫技法
947.45　　　　　　　　　　　　　110022561